登山體能訓練營

打造能一輩子安全登山的體格

上山前的 復位訓練 及 體能維護

Contents

ヤマケイ登山学校

登山體能訓練營

體能訓練與維持

剛開始登山時，
我常邀前輩與朋友
不斷地爬同一座山，
進行訓練。

每次登山，都會感覺到自己的體力
確實有所提升，
過一陣子後，氣息紊亂及腳抽筋的症狀
也都消失了。

一年過後，
原本感到很吃力的「陡坡」
也變輕鬆了。

即使走的是相同路線，
夏天有夏天的困難，

冬天有冬天的嚴峻。

每當季節更迭時，
都能看到山不同的面貌，
每次登山也愈發自信。

　　　　*

在那之後經過漫長的歲月，
登上了許許多多的山，
至今我仍持續登同一座山。

登山時不僅能了解自己的狀況，
同時也能發現自己的課題。

為了今後也能一直登山，
體能訓練與維持
都是不可獲缺的。

芳須 勳

獨立訓練

前作《登山ＡＢＣ 打造登山體格的方法》（暫譯，山與溪谷社）出版後，講習會等的參加者找我商量體力問題的機會增多了。

然而聽完各位的煩惱後，我發現有不少人儘管程度已具備足以登山的體能，仍自律地進行「每天做仰臥起坐100下」、「每天深蹲100下」等訓練。

儘管如此，他們仍感覺自身體力衰退，問我有沒有更好的訓練方法。

登山愛好者感到自身體力衰退時，往往會追求更嚴酷的訓練，但其實大多數人都是訓練過度。在此狀態下鍛鍊肌肉，體力不升反降，甚至會提高運動障礙的風險，必須要注意。

我認為登山訓練書真正需要的，並不是以圖解介紹許多訓練法，讓讀者仿效，而是培養能配合自身體力、身體狀況、想爬的山的等級，選擇合適

訓練法的獨立受訓者（trainee）。

本書收錄了登山必備的基礎知識，不論是登山初學者還是資深登山者，均可配合自身程度選擇適合的體能訓練與維護。

持續進行書中所介紹的訓練，總有一天會習慣該訓練項目，需要不同的刺激。這時不要猶豫，請翻閱其他訓練書籍，挑戰不同的訓練項目。只要理解本書的內容，定能從數量眾多的訓練書籍當中找到適合自己的訓練項目。

另外，本書的目的並非治療疾病，而是藉由訓練來提升登山體格。若出現激烈疼痛或腳趾嚴重變形等症狀時，最好停止訓練，並接受骨外科等醫師的診療。

（芳須 勳）

Part 1

何謂理想的登山體格

何謂登山體格？

——行動體力與防衛體力兩者兼備的身體

就競技運動而言，選手的體型會隨著運動項目的不同而大相逕庭。比較相撲力士與花式滑冰選手兩者的體型就能明白，不同的競技各有適合其特性的理想體型。

那麼登山又是如何？登山並不是與他人競爭的運動。有人認為登山只需悠閒享受大自然就好，不必進行訓練。

可是，若是稍微爬一段路就氣喘如牛，下山時關節疼痛，或是無法適應環境而罹患中暑或失溫症，當然無法享受大自然。

有別於旅行、娛樂及文化活動，登山較偏重於運動要素。儘管不像競技運動那樣需要與他人競爭，人類為了能面對大自然的嚴峻環境，就得進行相稱的訓練。必須培養能享受山野、順利下山的足夠體力。

體力大致可分成**行動體力**及**防衛體**力兩大類。

行動體力是指能運用全身使彎曲、伸展、扭轉等各部位的動作彼此連動，做出步行、攀登、下山等行動的身體能力。瞬間爆發力、持久力、平衡性等運動基礎體力即屬於這類。

防衛體力是指保護身體不受外在壓力侵犯的身體能力。一般而言，防衛體力弱者就稱作虛弱。防衛體力在登山方面，是順應嚴峻自然環境的一種體力。

```
                    登山體格
          ┌────────────┴────────────┐
      防衛體力                      行動體力
```

行動體力

▶ **持續登山不會筋疲力竭的體力**
（全身持久力、肌耐力等）

▶ **避開危險、避免受傷的能力**
（平衡性、敏捷性等）

防衛體力

▶ **抵抗各種壓力的能力**
（免疫力、精神力等）

衡性等運動基礎體力即屬於這類。

重要身體能力，這點也是與室內運動最大的差異。

行動體力及防衛體力兩者兼備的身體，才是我們所追求的理想登山體格。

即使登山的種類不同
所需的體力要素全都一樣

享受登山的方式相當多樣化，可以悠閒漫步在里山及登山道、自由自在地攀登險峻的岩壁，或是爽快地在野山中進行山徑越野跑等。

想要像知名的登山家及運動員般追求巔峰，就得進行必要的訓練，以獲得所需的專業技術及高度體力，不過不管是初學者還是資深登山者，基本的體力要素都大同小異。

自下一頁起所介紹的構成體力的要素都是無法單獨發揮功能的。舉例來說，想長時間保持平衡性必須靠肌耐力，若想提升敏捷性就需要靠瞬間爆發力，像這樣，體力的性質是必須結合各個不同的要素才能發揮力量。因此，即使想要以專業的巔峰為目標，也不是只要提高任一要素就能達成，必須培育所有的體力要素，然後再進一步提升自己目標領域所需的體力要素，這才是最短的捷徑。

縱走
在近郊山區邊感受自然邊悠閒步行。

攀岩
沿著岩壁等登山道以外的路線攀爬、難度較高的登山。

**所需體力要素
都一樣**

山徑越野跑
在登山道跑步的運動。
國內外都有舉辦許多大賽。

雪山登山
在登山道被雪掩埋的積雪期進行登山。
需攜帶專用裝備。

長期縱走
背負較多行李，長期間進行的
長距離登山。

行動體力的要素①──持續登山不會筋疲力竭的體力

全身持久力

在體內產生能量需要有氧氣。一旦體內的氧氣枯竭，肌肉及大腦就會動彈不得，因此想要活動身體，就必須持續供給體內氧氣。

全身持久力是指讓肌肉有效率地獲得氧氣的身體能力。這不單只是肺活量的問題，而是與血液循環機能──促使氧氣與二氧化碳進行交換機能的肺、輸送氧氣的血液及血管、將血液輸送到全身上下的心臟、負責利用氧氣產生能量，並扮演幫浦將血液推回心臟的肌肉等──有密切的關係。全身持久力虛弱的話，馬上就會上氣不接下氣，連走路也變得辛苦。

為了提升全身持久力，最好從事跑步、騎自行車、游泳等有氧運動。藉由持續訓練就能提升心肺功能，肌纖維也會變得容易獲得氧氣。當然也會因人而異，有必要重新評估飲食生活，來改善貧血或是血液黏稠的症狀。如有吸煙習慣就必須戒掉。

全身持久力在氧氣稀薄的高山、高速持續攀登的山徑越野跑顯得格外重要。

檢查全身持久力！

☞ 7分30秒內跑完1公里就OK

試著在住家附近慢跑。看是否能在7分30秒內跑完1公里。

肌耐力

全身持久力是指包括心肺機能在內的持久力。相對地，肌耐力則是指個別肌肉的持久力。即在肌肉獲得氧氣下，長時間持續施力，重複同一動作時所發揮的能力。

比方說，長時間步行時小腿肌肉會不斷收縮，因此需要肌耐力。登山時，造成「小腿肚抽筋」的原因之一，就是小腿肚缺乏肌耐力引發的疲勞所致。

此外，如同持續拉單槓時的握力一般，沒有大動作、持續維持肌肉運作的肌耐力也是必須的。

登山時，以大腿、臀部、小腿肚等能發揮反覆力持續登山的肌群為首，能從深層支撐體幹（在本書是指胸廓、脊椎、骨盆）的內核心肌群與從表層支撐體幹的腹肌、背肌等穩定姿勢的肌群等，全身各種肌肉都需要肌耐力。

肌耐力與全身持久力可說是登山不可或缺的體力要素。

檢查肌耐力！

☞ **30秒內做仰臥起坐**
男性20下，女性15下以上就OK

膝蓋立起做仰臥起坐，確認時間及次數。請人幫忙壓腳較容易進行。

<

肌力・瞬間爆發力

肌力是指肌肉一次收縮時所能發出最大力量（最大肌力）。

瞬間爆發力是指肌肉瞬間發出力量的能力，可用力量乘以速度來表示。

上述體力在登山時，可以發揮在抬起並搬移橫倒在路上擋路的樹木或是跳高跨越障礙物時，不過這些情況並不常見。

想要提升肌力及瞬間爆發力，使用槓鈴來鍛鍊相當有效，但這些能力與登山並無直接關係，在本書中不予介紹。不過仍有部分間接有助於登山，有上健身房習慣的人最好也能鍛鍊肌肉。

從構成肌纖維的性質與外觀來看，肌肉可分成力量大、容易疲勞的速肌（白肌），以及力量小、不易疲勞的遲肌（紅肌）兩種。在肌肉中這兩種肌肉的比例是先天的，由於速肌與遲肌的種類不會變更，因此短跑的時間等受到遺傳的影響較大。不過，目前已知速肌可透過訓練變成性質接近遲肌的粉紅色肌肉（Type II a）。鍛鍊肌肉與登山兩者並行，就能強化速肌，使之轉變成持久性強的肌肉類型。

検查肌力・瞬間爆發力！

☞ 只要跳得比自己的身高遠就 OK

不助跑直接原地往前跳。
能否跳超過比自己身高還遠的距離呢？

行動體力的要素 ② —— 避開危險、避免受傷的能力

平衡性

平衡性（平衡感）不僅能預防跌倒，同時也會大幅影響穩定的步行及固定不動的動作，具備減輕肌肉與關節負擔作用的體力要素。

單腳站立時，腳跟、腳的大拇趾根部及小拇趾根部3點相連、支撐整個腳底的面，稱作支撐面，只要重心放在支撐面上就能保持平衡。

兩腳站立時，左右腳腳底全都成了支撐面，由於面積變廣，容易保持平衡。

若使用登山杖，左右兩腳與左右登山杖四點相連，內側就變成支撐面，更容易維持平衡。

為了將重心移到支撐面，大腦會先處理下列3種資訊：①視覺所接收的傾斜與高低差等的資訊，②前庭覺（耳石與三半規管）所接收的傾斜、

速度及旋轉資訊，③體感（腳底等）所接收的壓力資訊，再對各肌肉發出指令，藉由肌肉的運作來轉移重心。

登山時，凹凸不平的地面及濃霧會降低體感及喪失視覺資訊，腦部與肌肉疲勞則會使重心轉移變慢，成了身體失衡的原因。

檢查平衡性！

☞ **單腳站立，
左右兩腳均可穿上
並脫下襪子即OK**

背部不可彎曲。

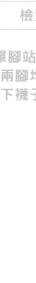

腳不可往側邊舉起。

身體站直，然後單腳舉起，
穿上並脫掉襪子。

敏捷性・精細性

以悠閒的步調漫步登山時，較少有機會發揮敏捷性。不過，當絆到腳尖快跌倒，以及為迴避落石、滑落等危險時，就必須靠迅速的判斷與動作。

敏捷性不單是表示動作的速度，還包含做出確實判斷、做出動作之前的情報傳遞與處理能力等要素。

精細性是指活動身體時的靈巧度。即能否正確抓住眼前的岩石與樹枝，或是腳正確踩在作為立足點的岩

石與梯子之身體能力。相信也有許多人有過腳沒辦法抬得比想像中高而絆倒的經驗。

在左側的「檢查敏捷性・精細性」單元中，分別透過雙腳能否迅速活動及正確跨線，就能檢查敏捷性及精細性。

如同大腦能理解意思舌頭卻打結的繞口令一樣，慢慢做很簡單的動作，一旦加快速度就無法做出正確的動作。因此透過同時訓練敏捷性及精細性，就能掌握更具實踐性的能力。

☞ 10秒內
可做超過18次即OK

畫2條相隔30公分的直線，雙腳做出張開跨線，然後併攏的動作。如此重複。

14

柔軟性

肌肉的柔軟性會隨著年紀增長、運動不足、過度使用而降低，即使是資深登山者，身體僵硬的人也不少。

由於肌肉柔軟性降低及受傷等因素所致，關節的可動角度（可動域）會變得比原有的角度還要狹窄，動作也因而受限。實際的動作與自己想像的不同，精細度降低。特別是可動域的左右差異容易讓身體失衡而跌倒。

另外，柔軟性低的肌肉會從四面八方拉扯關節，導致關節定位（排列與位置關係）失調。登山時覺得膝蓋與腰部疼痛的人大多缺乏柔軟性。

不僅如此，肌肉可分成伸展關節的肌肉與彎曲關節的肌肉，當其中一邊肌肉的柔軟性降低了，另一邊肌肉承受的負荷就會增加，變得容易疲勞。

雖然柔軟性在登山時鮮少有機會意識到，卻是具備預防跌倒或受傷、減輕疲勞等，有助於登山之要素的重要身體能力。

檢查柔軟性！

☞ **手指根部超過腳尖即OK**

坐下後身體前彎，手指根部能否超過腳尖，並維持10秒不動呢？

防衛體力的要素──抵抗各種壓力的能力

免疫力

在野外活動必須與各種威脅對峙。

必備的能力之一就是對抗細菌及病毒等生物學性壓力的抵抗力，即所謂的免疫力。

一旦免疫力降低，不僅容易染上感染病等，身體狀況也容易惡化，出現發高燒及下痢等症狀，因此進入山上時最好注意身體狀況的管理，避免在免疫力低的狀態下上山。

想要提升免疫力，除了養成每天運動的習慣外，還有改善飲食生活等。第5章中有介紹提升免疫力的食譜，請多加參考。

另外被蜜蜂、蚊子、虻、蚋等蟲子叮咬時，也會出現傷口腫大、產生過敏性休克等過敏反應等許多無法靠自體免疫解決的問題，遇到這種情況時找醫生商量相當重要。

精神力

或許有人會認為將精神力列為體力的構成要素有些格格不入，不過登山中所感受到的各種精神壓力會對身體造成很大的影響，因此抵抗這些壓力的精神力也可說是重要的防衛體力之一。

登山時會出現許多考驗精神力的狀況，比方說，因迷路與疲勞造成登山步調延遲，到了黃昏，周遭變暗時會感到孤獨與不安，焦急之下就會加快腳步而不慎跌倒，或是遇到斷崖絕壁時心生恐懼，嚇得兩腿發軟而動彈不得等。為提高登山的安全性，維持某種程度的緊張感固然重要，不過精神混亂會影響登山，甚至有造成重大事故的危險。因此透過確實累積經驗，逐一克服難關來增進自信是非常重要的。

對物理壓力的抵抗力

登山時有時會在嚴峻的自然環境中行動，必須對抗酷暑、寒冷、高度造成的低氧等，即所謂物理性壓力的抵抗力。想透過訓練提升上述抵抗力，可採取置身在相同環境下讓身體慢慢適應的方法。舉例來說，想增進對酷暑的抵抗力，可從調高冷氣的設定溫度開始做起，費時數週讓身體慢慢習慣，最終就能在炎熱的天氣快走或跑步。當然若訓練突然變得激烈，或是在大熱天跑步等，過度加重身體負擔的話，別說適應，甚至會有搞壞身體的危險，必須多加注意。

適應寒冷及雨雪也可從平時做起，像是不撐傘改穿雨衣等。

至於適應高山，若是爬國內的山，可藉由慢慢登山等，因應當天的適應情況來應對，視情況而定也可採取費時數日登山，或者事前利用低氧室進行訓練。

對生理壓力的抵抗力

生理性壓力包括空腹、口渴、失眠、疲勞、時差等。想提升對上述壓力的抵抗力，方法就跟對抗物理性壓力的抵抗力一樣，即適應情況。換句話說，採取慢慢忍耐空腹、口渴及失眠等訓練法很有效。不過，除非是以走遍前人未到的岩壁為目標的登山家，或是山岳耐久賽的運動員才需要考慮訓練，若只是為了健康而登山，大可不必進行這種訓練。

與其忍著空腹提高飢餓倦怠的風險，最好食用行動糧。此外，高齡者較不易感到口渴，為避免出現脫水症狀，最好在感到口渴前補充水分。登山都是在早晨行動，如果容易睡眠不足，平時就要養成早睡早起的習慣，讓身體適應，而不是忍耐不睡。倒不如說，最好學會在山中小屋等異於平常的環境也能熟睡的入眠法。

登山體格的肌肉 —— 登山時能發揮力量的肌肉構造

登山時，肌肉肩負各種功能。第一就是活動身體。這並非單純意味著引擎的作用，諸如登山時調節速度的煞車作用、吸收來自地面衝擊的懸浮裝置作用等各種動作，都是靠肌肉來執行。

另外，肌肉也具備使關節穩定於正確位置的功能。姿勢的維持也是靠肌肉。因此肌肉出現疲勞、柔軟性不足等不適症狀時，大多會引發關節痛。

不僅如此，肌肉也具有使體溫上升的功能。維持生命機能所需的熱度有六成是靠肌肉的收縮所產生的。

其他還有將血液推回心臟的幫浦功能、貯存作為能量來源的糖原等，在各種狀況下都對登山貢獻良多。

認識肌肉的知識不僅能提高訓練效果，也能預防疲勞及受傷。

首先來看肌肉收縮與登山時使用的肌肉種類。

在肌肉收縮時發揮力量的
向心收縮

朝重力的反方向舉起負荷時的肌肉收縮。主要是上山時，大腿及臀部肌肉會向心收縮將自身身體往上抬。不僅消耗較多能量，也會消耗許多氧氣。

在肌肉伸展時發揮力量的
離心收縮

對抗重力做煞車或緩衝之用時的肌肉收縮。主要是下山時大腿及小腿會離心收縮。能量的消耗雖少，但肌纖維損傷會造成重度疲勞。

在肌肉長度不變時發揮力量的
等張收縮

從四面八方支撐骨骼，擔任穩定作用（穩定身體的功能）。登山時腹橫肌與多裂肌等內核心肌群及腹肌與背肌等外核心肌群都會等張收縮，以維持姿勢。

上山及下山時使用的肌肉

<div style="text-align:right">上山</div>

抬起大腿＝股直肌、髂腰肌（向心收縮）
伸展膝蓋、腳踏地面＝股四頭肌（向心收縮）
舉起腳尖＝脛前肌（向心收縮）
大腿放下＝臀大肌、膕旁肌（向心收縮）
維持姿勢＝腹肌、背肌、內核心肌群等（等張收縮）

下山

彎曲膝蓋＝股四頭肌（離心收縮）
腳跟放下＝小腿三頭肌（離心收縮）
維持姿勢＝腹肌、背肌、內核心肌群等（等張收縮）

下半身主要肌肉

正面

髂腰肌
闊筋膜張肌（腸脛韌帶）
內轉肌群
股薄肌
縫匠肌
股四頭肌（含股直肌）
脛前肌

背面

臀中肌
梨狀肌（髖關節外旋肌群）
臀大肌
膕旁肌
小腿三頭肌

上山與下山時使用肌肉的共同點與差異

由於上山時膝關節與髖關節會大幅活動，因此股四頭肌、臀大肌及膕旁肌會藉由向心收縮來舉起大腿；下山時僅膝關節活動，幾乎沒動到髖關節，也不大會用到臀大肌。此外，膕旁肌具有固定膝關節的作用，由此可知，下山時大多仰賴股四頭肌做離心收縮。離心收縮時肌肉會相當疲勞，因此下山時需注意因肌力衰退所造成的跌倒。

主要產生動作的主動肌及與之反向活動的拮抗肌

與運動有關的肌肉（骨骼肌）大多都是隔著關節附著在骨骼兩側，使關節做出伸展、彎曲、扭轉等運動。使關節彎曲的肌肉（屈肌）起作用時，使關節伸展的肌肉（伸肌）為避免產生抵抗，就會產生放鬆。

在單一動作中，產生動作的肌肉稱作主動肌，而另一側放鬆的肌肉則稱作拮抗肌。

我們以腳跟上下動作為例來說明。

踮起腳跟時，小腿肚的肌肉（小腿三頭肌）作為主動肌收縮，另一側脛骨的肌肉（脛前肌）則作為拮抗肌放鬆。相反地，當踮起腳尖時，脛骨的肌肉會作為主動肌收縮，而小腿肚的肌肉（小腿三頭肌）則會放鬆。

因拮抗肌柔軟性不足與疲勞造成的肌肉緊繃，會對主動肌的作用施加極大的抵抗。此外，可動域也會變窄，提高跌倒、關節痛等風險。

踮起腳跟（腳踝伸展）

拮抗肌（放鬆）　主動肌（收縮）

小腿三頭肌（伸肌）

脛前肌（屈肌）

主動肌（收縮）　拮抗肌（放鬆）

踮起腳尖（腳踝屈曲）

POINT 在單關節當中，使關節彎曲的肌肉與使關節伸展的肌肉同時運作時，兩者會相互拉伸。因此，當主動肌活動時，拮抗肌會因相反作用而反射性放鬆。

理解雙關節肌
登山會更舒適

骨骼肌可分成兩種：使單一關節活動的單關節肌及跨越兩個關節的雙關節肌。股直肌就是具備使膝關節伸展及髖關節屈曲兩種作用的雙關節肌。而位於另一側的膕旁肌，則是具備使膝關節屈曲及髖關節伸展兩種作用的雙關節肌。

在膝關節屈伸的單純動作中，股直肌與膕旁肌互為主動肌與拮抗肌，而在站立、坐下、攀登等動作中，髖關節的伸展是由膕旁肌起作用，因此兩者並沒有產生相反作用，而是相互合作，發揮更強大的力量。

此外，做上述動作時，即使雙關節肌其中一側的肌肉受到拉扯，由於另一側的肌肉放鬆，因此肌肉不需完全伸展就能維持可動域。

由於二關節肌同時具備兩種不同的作用，因此遇到著地時的激烈衝擊等狀況時，會有肌肉斷裂的風險。

坐下、站立時肌肉的動作

站立（膝關節、髖關節伸展）

股直肌
膝關節的屈伸

膕旁肌
髖關節的屈伸

坐下（膝關節、髖關節彎曲）

重點 由於膕旁肌與股直肌的作用正好相反，以單一關節來看，兩者互為主動肌與拮抗肌。但其實，兩者在二關節的連動動作當中相互合作，發揮極大的力量。

訓練的3原理5原則——

務必要牢記的法則

為了不讓身體疼痛
有效進行鍛鍊

正確的訓練
一定會有成效！

訓練及其效果與小學時做的理科實驗相當類似。如同在澱粉滴入碘液後會變成紫色般，訓練這種刺激會在體內產生生化反應，以效果的形式表現出來。如果沒有產生反應，就表示實驗方法，也就是訓練的根本3原理，以及引出效果的5原則相當重要。因此，理解並實踐訓練的根本3原理，以及引出效果的5原則相當重要。

3原理

①過負荷原理

訓練必須對身體施加一定強度的刺激才會有效果。只靠日常生活的步行，是無法鍛鍊登山所需的肌力的。世上存在有效率的訓練法，卻不存在輕鬆的訓練。

②特異性原理

是指在對身體施加刺激的情況，僅對該刺激產生反應。舉例來說，深蹲可提高腿部肌力，伏地挺身卻辦不到。必須運用性質、特徵符合的訓練法才行。

③可逆性原理

是指若什麼都不做，訓練後所獲得的成效就會恢復原狀。如果沒有持續鍛鍊肌肉，肌肉量就會衰減，沒有持續做伸展操身體就會變僵硬。因此所有的訓練都一樣，持之以恆相當重要。

5原則

①全面性原則

因為有特異性原理，想運用在運動上就必須結合各種訓練。就登山而言，除了心肺功能及腳力外，也需要背負登山包的上半身力量。因此均衡鍛鍊全身相當重要。

②自覺性原則

對於自己究竟是為了什麼進行鍛鍊，必須有所自覺。比方說，即使在形式上仿效伸展操的動作，若不曉得會伸展哪個部位就沒有意義了。如果不懂理論，訓練的效果就會減弱。

③漸進性原則

根據正確的訓練法對身體施加某種刺激，提升體力後，該刺激就會變得輕鬆，不符合過負荷原理。必須配合提升後的體力，時常提高刺激強度，提高效果才行。

④反覆性原則

根據可逆性原理，透過訓練所得到的效果會恢復原狀。因此必須反覆（持續）進行訓練。不過必須遵守適當的頻率，讓身體恢復疲勞也很重要。

⑤個別性原則

體力有個別差異，為了有效率地獲得訓練成效，必須考慮到年齡、性別、體格及運動經驗等因素。不符合自身體力的訓練會變成過度訓練，成為受傷的原因。

日常訓練的必要性 — 亦有只能在家進行的訓練

不論是登山或是在家訓練 都能獲得訓練成效

閱讀本書的人當中，應該有不少人剛開始接觸登山，想在家增強體力，好跟上周遭的人。然而，根據特異性原理來看，上山必備的體力要靠登山才能獲得。

在家訓練頂多只是幫助克服不擅長的領域，即便針對個別肌肉做訓練，若沒有同時進行能讓這些肌肉連動的登山訓練，就無法有效率地活動身體。

可是，習慣登山到某種程度後，又會變成只強化偏重自身登山形式的體力，自然無法應對不規律的動作。因此一定要定期登山。在此前提下，一起來探討登山所獲得的體力與在家訓練所獲得的體力吧。

靠登山 很難提升的體力

諸如迴避危險所需的瞬間爆發力及敏捷性、防止受傷所需的柔軟性及平衡性等，即使持續登山，這些體力也會隨年紀增長而衰退。因為是必備的體力，最好透過登山以外的訓練來增強。

靠登山 可獲得的體力

持續上山、下山的能力在登山時進行鍛鍊才會有效率。只有在登山時，肌肉才會配合登山的步行技術進行連動。另外，置身於山上環境也是提升防衛體力的關鍵。

亦可邊看電視邊進行訓練

調整長年登山 造成的不適

長年持續登山只會不斷強化登山專用的肌肉，導致身體肌肉失衡。會產生慢性疲勞、可動域的變化、關節痛等各種弊害，因此定期讓身體復位很重要。

改善日常生活 造成的不適

日常生活中有許多不易察覺到的事，像是生活習慣的累積造成身體歪斜及營養不良，在從事登山這類高強度運動後就會一下子出現許多症狀。日常生活所造成的不適最好在上山前改善。

如何測量運動強度

確實測量運動強度並持之以恆，是成功的祕訣

維持目標心率的卡蒙內儲備心率法

訓練時，設定適當的強度不僅能提高訓練效果，還能預防受傷。

下面就來介紹有氧訓練當中用作運動強度指標之一的卡蒙內儲備心率法（%HRR）。這個方法是將安靜時的運動強度設定為0%HRR，被逼到極限時的運動強度為100%HRR，藉由目標運動強度來計算目標心率。可因應個人的體力及能力設定適當的運動強度。

舉例來說，假設目標運動強度70%HRR，跑步時所算出的目標心率為151次／分，擅長跑步者或許能以6分鐘跑1公里的速率跑完，不擅長跑步者可能1公里得花10分鐘才跑完。跑步的速度因人而異。透過計算目標心率，就能得知最適合自己的步調。

目標心率計算公式

$$\{（220-年齡）-安靜時心率\}\times 運動強度（%HRR）$$
$$+安靜時心率=目標心率$$

簡單來說

① 每分鐘的安靜時心率 ···················· **A**

② 220 減掉自己的年齡 ···················· **B**

③ 以自己極限的多少%強度做運動？ ······· **C**

$$（B-A）\times C+A=目標心率$$

 例

年齡30歲，安靜時心率每分鐘60次的人做70%HRR強度運動的情況

$$（190-60）\times 0.7+60=151$$

可算出目標心率為151次，
故運動時最好持續心率151次／分的運動強度

光學心率錶

近年有不少戴著就能測量脈搏的光學心率錶。內建 GPS 衛星定位的款式也能運用在登山上。

測左手大拇指根部動脈的脈搏

用右手的食指、中指及無名指輕觸動脈，測量 1 分鐘脈搏跳動次數。運動時測量 15 秒脈搏跳動次數，再乘以 4 來推測。

根據主觀評估的測量方式
柏格運動自覺量表

體力有個別差異，同樣的運動有人認為輕鬆，有人覺得激烈。柏格運動自覺量表是根據自己覺得有多激烈，以數字 6～20 主觀評量運動強度。

與上一頁的範例一樣，目標心率為 151 次／分，假設有以 6 分鐘 1 公里的速率跑完的人以及以 10 分鐘 1 公里的速率跑完的人。即便跑步的速率不同，兩人的運動強度都是體力的 70％ HRR，因此兩人的感覺應該同樣都是「柏格運動自覺量表 13（有點吃力）」。

反過來想，即使以自覺強度 13 的強度跑步，不需特地計算目標心率、邊跑邊測量脈搏次數，也能夠進行運動強度 70％ HRR 的訓練。

主觀評量或許讓人覺得模糊，不過只要培養正確的主觀，就能在訓練及登山時了解自己的極限，也可說是防患於未然的最佳方法。

柏格運動自覺量表

柏格運動自覺量表是靠直覺立即評量

柏格運動自覺量表		運動強度基準
6		
7	極度輕鬆	40％HRR
8		
9	非常輕鬆	50％HRR
10		
11	輕鬆	60％HRR
12		
13	有點吃力	70％HRR
14		
15	激烈	80％HRR
16		
17	非常激烈	
18		
19	極度激烈	
20		

提高防衛體力的方法

除了訓練以外，還有其他掌握、提高體力的方法

可彌補並提升防衛體力的「三支箭」

關於防衛體力，由於個人差異大，尚未闡明的部分也很多，並沒有奠立特別的訓練法。

但因需要某種程度讓身體適應嚴苛的環境，所以定期登山可說是最佳的訓練法。

若想在家中提升防衛體力，過規律的生活就是最佳捷徑。最好留意攝取均衡的飲食，定期運動，並適度休養與睡眠。此外在社會上，精神上也要保持良好狀態，過著沒有壓力的生活也很重要。

另外，防衛體力也能靠經驗、知識與裝備來彌補。這三項如同毛利元就所說的「一支箭容易折斷，三支箭綁在一起則不易斷」一樣，能成為強大的助力，協助你安全登山。

經驗

只要經常登山，實際在山上學會觀天望氣（看天空判斷天氣的能力），就能避開惡劣天候，還能預防寒冷及被雨淋濕的物理性壓力。

另外，學會讀圖（判讀地圖的能力）、經常登山，就能預防迷路等麻煩，也能減輕精神上的壓力。

除此之外，因應登山道的狀況改變姿勢、分配步調及打包的方法等都得靠經驗來獲得，可抑制行動體力的消耗。

登山經驗不僅能彌補，還能提升防衛體力。

特別是精神力可隨著經驗的累積、增添自信來鍛鍊。

來自經驗的知識才能夠培養獨立的登山者。

最好多累積不同場所、季節及各種狀況的登山經驗。

知識

原本急救包及避險術能不要派上用場是再好不過了，不過考慮到意外情況，作為知識必須牢記起來。創傷等經過適當處理後能減輕細菌感染的風險，山中也常發生食物中毒，懂得簡單的衛生管理知識就能防患於未然。

除了雜誌及網路上的知識外，亦可參加山岳會及演講會，聽過來人的經驗談，再進行情境模擬，學習正確的知識。

手指骨折時應急處理的範例，用醫療膠帶將骨折手指與正常手指纏繞在一塊固定。

最好具備的知識

- 受傷時的應急處理
- 判斷天氣的方法
- 判讀地圖的方法
- 羅盤的用法
- 天氣驟變的應對方式
- 登山計劃書的寫法
- 登山飲食知識
- 機能性服裝的知識

裝備

緊急時，疊穿衣服及蓋上求生毯能預防失溫症。另外，用濕毛巾圍在脖子上可預防中暑等，只要善用裝備就能減輕物理性壓力，彌補防衛體力。

不過裝備一多，登山包就會變重而消耗體力，反而本末倒置。最好辨別哪些是真正需要的裝備，選擇具備實用性強度與性能，能減輕攜帶負擔的輕量物品為佳。

具備經驗與知識，就能備妥必要的裝備。

有備無患的裝備

- 求生毯
- 簡易帳篷
- 急救包
- 防水火柴、打火機
- 毒液吸取器
- 塑膠手套
- 小刀
- 哨子

訓練計畫 — 如何擬定有效的訓練計畫

理解何謂登山體格後 剩下的就是付諸實踐

擬定訓練計畫最重要的就是了解自己。

比方說，若身體容易疲勞的話，原因可能有①氧氣並沒有有效率地循環全身 ②缺乏肌耐力 ③缺乏平衡性，無謂的動作太多 ④拮抗肌缺乏柔軟性，對主動肌造成負荷等，這些原因的解決方法各不相同。若原因出在④，根據究竟是過度訓練或者是缺乏運動造成肌肉緊繃，訓練方法也會有不同。為了擬定有效的訓練計畫，不妨按照流程圖進行訓練吧。

與其按照本書介紹的所有訓練法進行訓練，不如以不擅長的領域為中心，在能力所及的範圍進行，總之要持續進行訓練。只要持之以恆，一定會有成效出現。

Step 1 了解自己的身體

> 擬定有效的訓練計畫，愉快地持續進行有成效的訓練吧！

體力測試

- 全身持久力
- 肌耐力
- 肌力・瞬間爆發力
- 平衡性
- 敏捷性・精細性
- 柔軟性

進行各項目體力測試　☞P10～15

檢查姿勢

- 左右肩膀的高度差
- 左右腰部的高度差
- 骨盆的前傾・後傾
- 左右柔軟性差異

確認骨骼有無歪斜　☞P88～89

配合登山頻率進行訓練　Step 2

每月登山2次以上者

為克服體力測試
所得知的不擅長領域
進行該項目訓練
☞P32～53

從未登山者

首先先上山。
實踐登山，認識登山體格
☞P74～85

檢查姿勢時若有發現身體歪斜，則進行相應的復位訓練
☞P92～109

登山時若有煩惱，
則進行相應的訓練
☞P54～71

為克服體力測試
所得知的不擅長領域
進行該項目訓練
☞P32～53

登山時意識著登山體格行走
☞P74～85

登山後若有出現疼痛或煩惱，
則進行相應的訓練
☞P54～71

每天做伸展操與按摩
☞P110～123

每天留意營養管理，維持健康的身體
☞P126～143

確認效果與提高訓練強度　Step 3

開始訓練經過約1個月後，
再做一次各項體力測試，
體會身體的變化

各項訓練所寫的強度只是剛開始的基準，
習慣之後再逐漸增強

持續訓練3個月後，
再做一次體力測試

之後反覆進行Step2與Step3

一定會出現成效！

所有運動都能運用於登山

～推薦交叉訓練～

交叉訓練是指進行有別於自身專攻競技項目的訓練法。現在，有許多運動員採取交叉訓練，像是田徑的短跑選手做游泳訓練等。

根據第1章所介紹的3原理之一「特異性原理」來看，短跑選手最有效率的訓練方法就是短跑，不過透過游泳訓練可獲得揮動手臂的力量及強韌的心肺機能。換句話說，可望透過交叉訓練來提升基礎體力。

另外，一直針對專業項目進行訓練，會使肌肉的動作有所偏重，過度使用容易發生運動障礙，因此藉由活動平時不大使用的肌肉就能預防受傷。

接著來探討登山吧。登山時鮮少會大幅活動肩膀，因此游泳可說是最合適的交叉訓練。就這點來看，攀岩也能可以當作登山的交叉訓練。週末背著沉重的登山包走登山道，平日下班後就到攀岩健身房，可說是理想的運動習慣。當然有效的交叉訓練項目不只這些，不管進行全世界的哪種運動，一定能夠培養瞬間爆發力、敏捷性、柔軟性、平衡性等有助登山的體力。

舉例來說，像健美先生那樣使用高負重做深蹲及腿部推舉，練出一身強大的肌力與力量，乍見下或許與登山毫無關係，其實最大肌力（肌肉收縮一次能發揮的最大力量）的提升能幫助提升肌耐力。這個例子就如同小口小口地喝啤酒，如果是一小杯啤酒馬上就會喝完，若改用大啤酒杯就能長時間飲酒。換句話說，只要增大容器，就能提升肌耐力。

然而，與健美先生一起登山時，他們大多很快就疲累了。原因單純是因為他們並沒有學習適合登山的肌肉用法。想要將肌肉運用在登山，就必須同時進行鍛鍊肌肉與登山。這就是交叉訓練的核心。

用不著將交叉訓練當作一種鍛鍊。你也可以著眼登山以外的運動，享受該項運動，這樣自然就能磨練你的登山體格。

假日時享受BMX極限單車樂趣的作者，即使是動作與登山不同的運動，也一定能獲得有助於登山的體力。不妨挑戰看看各種運動吧。

Part 2

打造登山體格訓練

提高全身持久力——鍛鍊登高也不會氣喘吁吁的體格

有氧運動的3種訓練模式

想提高全身持久力，可以下列3種訓練模式從事跑步、游泳、騎自行車等有氧運動。

第一種是LSD（Long Slow Distance）訓練法，這是長時間以同樣強度進行訓練的方法。可增加肌肉中的血管，促進細胞內能量代謝活性化，因此能提高有氧機能。缺乏運動經驗者最好從這種訓練法做起。

其次是**間歇跑訓練法**，是以快得讓人喘不過氣的速度及緩慢步調交互進行的訓練法。能有效提升心肺功能。

最後是**重複跑訓練法**，即全力訓練中間夾帶充分的休息時間，兩者反覆進行。階梯衝刺等就屬於這類，可提高心肺機能與肌耐力。上述3種訓練法最好隨著體力提升，改變運動強度與時間。

LSD 訓練法

一開始的強度基準為柏格運動自覺量表11 或是60％HRR

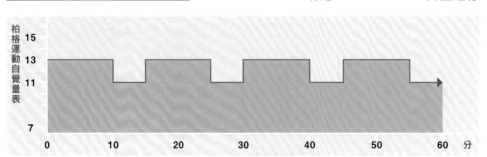

間歇跑訓練法

一開始的強度基準為柏格運動自覺量表11・13 或是60・70％HRR 交互進行

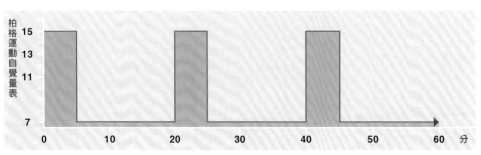

重複跑訓練法

一開始的強度基準為柏格運動自覺量表7・15 或是40・80％HRR 交互進行

☞ 關於卡蒙內儲備心率法（％HRR）及柏格運動自覺量表請參照24頁

快走

快走採用容易設定運動強度的LSD訓練法來進行比較有效。可提高一般步行時不易刺激到、可產生推進力的臀大肌、膕旁肌及肩胛骨周圍支撐體幹的肌群的有氧機能。一般認為,快走相較於跑步對關節造成的負擔較小,其實這是強度問題,若以柏格運動自覺量表13以上的強度進行快走,反倒會引發肌肉痛及肌腱痛。

快走時頂多只能走到呼吸有點喘的程度,想提高強度的話最好跑步。

伸展背肌,用大腿大步
行走。

行走時要前後擺動手臂。最好意識到手臂往後拉。

跑步

跑步容易根據速度及距離來設定強度，也很容易實施LSD、間歇跑及重複跑訓練法，可因應不同訓練法的等級提升全身持久力。

跑步時，臀大肌及膕旁肌發揮推進力，股四頭肌則發揮煞車的作用。使用的肌肉雖與登山的上山相同，使用方法卻完全不同。

跑步無法增進登山所需的將身體上抬的力量，因此在斜坡做跑步訓練會比在平地更具實踐性。

習慣之後
可以慢慢拉長時間

最好以1公里7分30秒的速率來跑，目標跑完10公里。

登階運動

這是最接近登山形式的訓練。但若平時有定期登山的話就不需要積極進行這項訓練。

剛開始使用高10～15公分的踏台來進行，習慣後可以透過增高至25～30公分，或是加快上下的速度來提高運動強度。

使用高25公分的踏台，以1分鐘30循環的速率持續上下踏台20分鐘以上，就能游刃有餘地步行在無積雪期的一般登山道。

────────**訓練基準**────────

頻率	一週2次
強度	柏格運動自覺量表11～15
時間	20分鐘以上

以左右兩腳一上一下共4步為一循環。若是剛開始右腳先踏上台階，右腳踏下後，下一個循環再換左腳先踏上台階。重點在於左右交互踏上台階。

提高肌耐力 —

鍛鍊不輸給陡坡與沉重行李的體格

配合肌肉作用的
2種訓練法

想要提高肌耐力，可分成靜態與動態2種訓練法。

下方照片所標示的肌肉不僅能使關節活動，同時也具備「抗重力肌」的作用，即使背著沉重的登山包也能維持姿勢不歪斜。想要提高上述肌力，如同坐在空氣椅般，利用自身體重維持同一姿勢的靜態訓練最有效。

另一方面，如同爬陡坡時相當活躍的股四頭肌般，想要在一定程度的負荷下提高長時間持續動作的肌力，施加最大肌力（可發出的最大力量）的25～30％負重，反覆進行動態訓練的效果最好。但是正式訓練需使用槓鈴等器具，本書介紹的則是使用自身體重，設定重複次數較少，容易實踐的動態訓練。

胸鎖乳突肌 - - - - - - - - - →

腹肌群 - - - - - - - - - →

髂腰肌 - - - - - - - - - →

股四頭肌 - - - - - - - - - →

脛前肌 - - - - - - - - - →

← - - - - - - - 豎脊肌

← - - - - - - - 臀大肌

← - - - - - - - 膕旁肌

← - - - - - - - 小腿三頭肌

腹式呼吸法

這項訓練可刺激支撐體幹的內核心肌群腹橫肌。一般的呼吸在吸氣時，由於橫膈膜收縮與肋間外肌擴大胸廓，使胸腔擴張，強制將空氣送入肺部，而吐氣時只有讓上述肌肉放鬆，並沒有伴隨肌肉的作用。不過，在運動與深呼吸時就會動用到輔助呼吸的肌肉。腹橫肌除了支撐體幹外，在有意識地吐氣時具有將橫隔膜上推的作用。一般說體幹的穩定從呼吸開始，就是這個緣故。

訓練基準

頻率	每天
強度	盡可能用力
時間	30秒×3組

1 | 仰躺在瑜珈墊等上，雙膝立起，使膝蓋彎成90度。

2 | 雙手放在肚臍兩側，意識到肚臍深處的肌肉，使腹部用力。

使腹部內縮！

3 | 使腹部內縮維持30秒，並用胸部呼吸，使胸腔開合。

平板支撐

這項訓練可提高支撐體幹肌群的肌耐力。

主要刺激的是腹部周圍的肌肉，因而成了近年受到注目的瘦身運動。

若能輕鬆維持基準時間30秒，就可以逐漸拉長時間，最好能維持5分鐘。美國現正流行一種叫做「30天平板支撐挑戰」的健身計畫，上網搜尋就會找到許多智慧手機專用App，無法持續訓練的人不妨一試。

手肘貼地，做出四肢伏地的姿勢。然後抬起膝蓋，維持這個姿勢30秒。

若手肘撐地的姿勢很困難的話，可先從雙手伸直做平板支撐開始做起。

頭到腳跟維持一直線。腰部不可抬起或是垂地。

跪姿撐體

這項訓練主要是刺激豎脊肌、臀大肌及膕旁肌。豎脊肌是指背部打直，維持姿勢的背肌群總稱。為了讓豎脊肌能持續發揮作用，避免沉重的登山包造成姿勢歪斜，就必須維持高肌耐力。此外，背部後彎也能提高肋骨，擴展胸廓，輔助深呼吸。

做此訓練時，因動作迅速產生反作用力或是身體過度後彎會引起腰痛，需多加注意。維持步驟3的姿勢30秒～5分鐘的靜態訓練也相當有效。

訓練基準

頻率	每天
強度	自身體重
時間	每邊10次×左右各2組

1

雙手與雙膝貼地，注意背部不要後彎，維持四肢著地的姿勢。

2

舉起一隻手與另一邊的腳，慢慢弓起身體，使手肘與膝蓋相碰。

3

接著手腳伸直，不要停止呼吸。若覺得腰部不穩，只做到手腳與地板平行的程度也行。

提踵

這個訓練的目標小腿三頭肌，兼具抬起腳跟、使腳尖站立的強大肌力，以及作為抗重力肌支撐身體、避免身體往前倒的肌耐力。其下端形成人體最強韌的阿基里斯腱，連接腳跟。

上山時小腿三頭肌使腳尖發揮蹬地的力量，下山時則吸收著地的衝擊。

另外，小腿三頭肌藉由收縮與膨脹發揮幫浦的作用，將囤積在下半身的血液推回心臟，因此被稱作「人體第二心臟」。

訓練基準

頻率	每天
強度	自身體重
時間	單腳10次×左右各2組

2 花3秒慢慢踮起腳尖，然後靜止，再花3秒慢慢回到步驟1。

使腳跟上下運動，避免搖晃

1 手扶著牆壁或扶手單腳站立，以免身體搖晃。

跳繩

跳繩雖可刺激小腿三頭肌為首的眾多抗重力肌，不過在進行訓練時還是需要一定程度的經驗。

不擅跳繩的人可以先從慢慢跳繩3分鐘做起。期間即使踩到繩子中斷了，繼續跳下去不休息也很重要。習慣後可稍微加快步調，以1分鐘100下的速率連續跳3分鐘。只要有場地就能輕鬆進行跳繩訓練，可攜帶跳繩，在有空的時間進行訓練。

訓練基準

頻率	一週2次
強度	自己的步調
時間	3分鐘×3組

不用跳得很高。注意速度要快，以一定的速度跳繩。

雙腳交替換腿跳

亦有如同走路般，左右腳交互著地跳繩的跳法。

單腳向前抬起

亦可單腳跳10次，然後換邊跳，挑戰不同的跳法。

四股踏

在相撲的世界裡，四股踏是傳統的下半身強化訓練。不僅能強化肌力及肌耐力，亦能提升柔軟性及平衡性。

主要訓練目標為股四頭肌、臀大肌及臀中肌。

臀中肌位於臀大肌上方，是支撐骨盆的肌肉。單腳站立時能發揮穩定下半身的作用，因此最好先訓練臀中肌的肌耐力，再挑戰長時間登山。

四股踏的基本為動作放慢。每個動作約2秒。完整做一次約8～10秒。

訓練基準

頻率	一週2次
強度	自身體重
時間	左右交互20次×3組

2

將重心移往軸心腳，另一腳則舉起靠向軸心腳。

1

背肌打直，雙腳打開略寬於肩。腳尖與膝蓋同方向。

3

待重心移到軸心腳上後，
另一腳則高高抬起，然後
靜止。

腳盡量抬高！

膝蓋彎曲，重心壓低！

4

慢慢將腳放下，回到原來
的位置。注意避免腳用力
落地。

5

維持背肌打直的姿勢，
彎腰重心壓低，然後恢
復步驟1的姿勢。

提高平衡性——鍛鍊能順利走在顛簸山道的體格

使身體維持一定平衡的訓練

我們在日常生活中保持平衡時，視覺、前庭覺及體感（13頁）三者當中，視覺的影響最大。然而在登山時也會發生許多無法仰賴視覺的狀況，像是在昏暗清晨的行動、在天地一色的雪山，或是如同本頁下方照片中樹木及傾斜度造成錯覺等。因此，最好進行提高前庭覺及體感的訓練

前庭覺可透過保持平衡移動重心及活動，來加以刺激。

體感最重要的就是腳底。進行平衡訓練時，必須讓意識集中在腳底的大拇趾球、小拇趾球及腳跟這3點上，感受來自地面壓力的變化。另外，當這3點連結所構成的足弓構造崩壞，或是腳底力學感受器（120頁）的感度變差時，身體就容易失衡。同時進行腳底伸展操及按摩能有效改善。

腳底3點支撐及足弓構造

橫足弓

大拇趾球

小拇趾球

內側縱弓

外側縱弓

腳跟

受到視覺影響的平衡感

請先看左方照片。樹木筆直伸展，讓人以為是平緩的登山道。但實際上，從有人站立的右方照片中可知這裡是陡坡。走在視野狹隘、傾斜樹木較多的山道中常會產生錯覺。可以說視覺接收的資訊會大幅影響平衡感。

單腳站立

這項訓練不僅能提高平衡性，透過長時間單腳站立也能提高小腿三頭肌、脛前肌、臀中肌等的肌耐力。

維持的時間會因年齡及個人差異而不同，必須設定適合自己的時間。

若睜眼單腳站立90秒內就失衡或是肌肉疲勞撐不住的人，可以分3次進行，每次30秒，共計90秒。

另一方面，能輕易維持90秒的人可逐漸增加時間，最終以閉眼180秒為目標。

訓練基準

頻率	每天
強度	自身體重
時間	單腳90秒×左右各2組

閉上眼睛

習慣後可以閉眼進行。訣竅在於以腳底3點感覺到來自地面的壓力。

睜開眼睛

雙手叉腰，單腳舉起，避免碰到軸心腳。注意別讓軸心腳偏移。

不要左右搖晃

平衡墊訓練

登山道有許多凹凸不平的地面，比起鋪修的道路更容易失去平衡。平時不要站在堅硬的地面，最好站在坐墊、抱枕、平衡墊等不平穩的場所上，意識到地面不平來進行訓練。

剛開始站在平衡墊上的人劈頭就進行高難度的訓練，恐有跌倒受傷之虞，最好選在有支撐身體的扶手或是空間寬敞的場所，從維持單腳站立開始訓練。

前後擺動

1

在平衡墊上抬起一腳，注意不要跌倒。

2

腳有節奏地前後擺動，習慣後動作可以再加大，慢慢地擺動。

2

可強化足關節（腳踝）並預防扭傷。

1

雙手張開，其中一腳有節奏地往左右大幅擺動。

平衡墊

邊看電視邊站在平衡墊上，就能有效率地刺激登山所需的肌肉。放在椅子上坐著也有改善骨盆歪斜的效果。保管時不占空間，價格約1000日幣左右，是買了不會後悔的道具。

亦可只活動腳踝

2

藉由腳跟下壓及抬起腳尖，可刺激脛前肌。

1

藉由腳尖下壓及抬起腳跟，可刺激小腿三頭肌。

舞王式

舞王式是瑜伽最具代表性的體式之一。原本應該沿襲瑜伽的呼吸法及精神上的意義來進行，這裡則用作登山所需的平衡力強化訓練。

在單腳站立的狀態下，支撐面只有腳底面積內側，相當狹小。加上身體動作大，很難持續將重心維持在支撐面。習慣做此一體式就能磨練體感，還能刺激維持登山姿勢的肌群。

訓練基準

頻率	每天
強度	自身體重
時間	單腳30秒 × 左右各2組

1
身體保持直立，一腳抬起，單腳站立，接著用手抓住抬起的腳，使腳跟靠近臀部。

2
舉起抓住的腳，背肌打直身體前屈，一邊維持姿勢一邊保持平衡。

> 做瑜伽的體式時不要停止呼吸，要慢慢深呼吸

英雄三式

這也是瑜伽最具代表性的體式。英雄式有許多種類，這裡示範的英雄三式是有助於登山的訓練。

相較於上一頁的舞王式，英雄三式可對維持姿勢的肌群施加更大的負荷進行鍛鍊。另外，移動重心時若視線朝地板看，就很難透過視覺接收水平資訊，身體容易失衡。儘管如此，還是能藉由維持姿勢來高度鍛鍊體感。

訓練基準

頻率	每天
強度	自身體重
時間	單腳30秒×左右各2組

覺得吃力的話

如果覺得T字平衡吃力的話，角度可以調小。不過手到腳尖需維持一直線。

1 身體保持直立，雙手往頭部正上方舉直，雙手合併並伸直背肌。

2 接著單腳抬起彎身前屈，使全身維持T字型姿勢。

提高敏捷性‧精細性——鍛鍊登山中不會絆倒及跌倒的體格

積極享受各種運動的樂趣

關於敏捷性與精細性，以登山而言，並不像其他競技運動那樣講究極為高度的敏捷性與精細性。因此就算不去山上，透過享受各種運動的樂趣就有提升的效果。像這樣積極從事多種運動，就稱作「交叉訓練」。

除了提高集中力及反應速度的桌球及網球等球拍運動外，亦可透過可提高步法及持久力的籃球與足球等球技，來提高敏捷性與精細性。另外，有氧舞蹈是藉由迅速模仿教練的動作與熟記舞步，使大腦與身體能順利合作。再搭配利用警示三角柱等的訓練、反覆橫跳及持久力訓練等，就成了專攻敏捷性及精細性的訓練。

敏捷性提高敏捷性‧精細性的交叉訓練

球拍運動
將打過來的球打回去，提升反應速度的訓練。

使用警示三角柱
以Z字型跑盡可能迅速地在三角柱之間穿梭的訓練。

有氧舞蹈
有韻律地模仿、記住教練動作的訓練。

反覆橫跳

相信不少人孩提時都有做過測量敏捷性的反覆橫跳測試。這項訓練是在地上畫3條線，線與線相隔1公尺，盡可能快速地向左右跨線跳。

這種動作雖然在一般的登山不會用到，卻可提升在危急時避開危險、預防跌倒滑落所必備的體力，像是迅速往側邊蹬腳的力量、煞車後反蹬回反方向的力量、步法的正確性、迅速移動體重的體幹平衡等。

訓練基準

頻率	一週3次
強度	盡可能加快速度
時間	30秒×3組

這個訓練的重點在於重心。由於得不斷左右移動重心軸，想要加快速度，體幹的平衡力及下半身的肌力都是不可或缺的。

敏捷梯訓練

敏捷梯訓練是將專用繩梯（梯子）鋪在地上，盡可能動作迅速地在方格中正確踏步的訓練。講求敏捷性與精細性的足球選手及美式足球選手等，一直以來都是用這種方式練習。

可訓練出快跌倒時腳也不會打結、正確的步法。

左頁介紹1～4種步法，試著盡快加速並正確地踏步吧。

盡可能加快速度！

左右腳交互迅速移動。若沒有繩梯，也可以利用公園等鋪在路面的方格，或是在家中地板貼紙膠帶。

步法種類

種類1

種類2

步法可以左右替換！
挑戰各種不同
的步法吧

種類3

種類4

開始

解決問題的訓練 ① 膝蓋痛

重點在於對膝蓋的負荷與肌力的平衡

相信有不少登山者在長距離步行及下陡坡時，有過膝蓋痛的經驗。

除了半月板及韌帶等關節內的損傷，或是骨關節炎等關節性問題的情況外，大多數登山時覺得膝蓋痛的原因，在於負荷遠大過肌力所致。因此，透過平時進行下半身肌力訓練就能預防膝蓋痛。

另外，進行訓練的同時，消除增加負荷、降低肌力的因素也很重要。其中肥胖是增加負荷最主要的因素，一定要改善。可參考BMI值作為判斷自己體重是否適當的指標。一般認為BMI未滿18.5且膝蓋痛者是肌力不足，超過25以上者則是體重造成太大負荷。

增加負荷的主要因素

- 體重過重
- 步行距離很長
- 陡坡很陡
- 速度很快
- 行李很重　等

降低肌力的主要因素

- 肌力不足
- 體力不足
- 休息不足
- 睡眠不足
- 身體狀況不佳　等

負荷　　　**肌力**

BMI（身體質量指數）的公式

$$体重(kg) \div 身高(m)^2 = BMI值$$

例 體重60公斤，身高165公分則為 $60(kg) \div 1.65(m)^2 = 22.0$

BMI	判定
未滿18.5	過輕
18.5以上未滿25	正常
25以上未滿30	肥胖（一級）
30以上未滿35	肥胖（二級）
35以上未滿40	肥胖（三級）
40以上	肥胖（四級）

腿部屈伸

股四頭肌是能發揮伸展膝蓋力量的大腿肌群。上山時能將身體往上抬，下山時則發揮煞車的作用。

由於股四頭肌經過膝蓋盤（膝蓋骨）變成膝蓋腱，附著在脛骨上，因此膝蓋骨周邊疼痛的原因，大多出在股四頭肌的肌力衰退及柔軟性不足。

坐在地板上進行的腿部屈伸，是針對股四頭肌中的股直肌所進行的訓練。膝蓋的屈伸動作較少，對膝蓋的負擔也比較小。

訓練基準

頻率	一週3次
強度	腳盡可能抬高
時間	每邊10次×左右各2組

1 坐在地板上，一腳往前伸直，另一腳膝蓋立起，雙手抱膝。

盡量舉高！

2 維持膝蓋伸直的狀態舉高腳跟，靜止後再慢慢放下。

腿部彎舉

這項訓練所強化的膕旁肌是位於大腿後側的肌群。主要作用是彎曲膝蓋。登山時，透過髖關節帶動腿部往後推的動作及穩定上半身的作用都與膕旁肌有關。

另外，膕旁肌還能防止膝關節內部受到著地衝擊，因此持續以錯誤的姿勢步行會使膕旁肌的根部，即鵝足（83頁）發炎，產生疼痛。

膝蓋沒問題者可使用護踝及彈力帶來增加負荷，提高強度。

訓練基準

頻率	一週3次
強度	盡可能加快速度
時間	左右交互做30次×3組

1 在俯臥狀態下彎曲一腳膝蓋，可以的話將腳跟抬高至靠近臀部。

2 腿部回到原位，同時另一腳抬起，左右兩腳有節奏地交互彎曲。

盡可能有節奏地加快速度

膝蓋周邊伸展操

股四頭肌及膕旁肌與膝關節屈伸息息相關，一旦柔軟性降低，不僅會肌力下降，也會增加對膝關節的負荷，容易引起膝蓋疼痛。因此洗完澡後等做伸展操，平時提高肌肉的柔軟性相當重要。

即便是肌肉柔軟性高的人，登山時也會因疲勞累積造成肌肉緊繃，因此休息時最好做伸展操，預防膝蓋痛。

下面介紹2種不需脫鞋子、可站立進行的伸展操。

股四頭肌伸展操

單腳站立，另一腳維持髖關節伸展的狀態彎曲膝蓋，用手抓住腳踝並舉起。

膕旁肌伸展操

伸展時要意識到大腿內側

一腳向前伸直，腳跟抵住地面。背肌打直，上半身從腿部根部往前彎。

解決問題的訓練 — ② 腳抽筋

意識到肌肉的特性 進行訓練

「腳抽筋」是指腿部肌肉產生痙攣。原因眾多，諸如肌肉疲勞、流汗造成脫水、缺乏礦物質等電解質、寒性體質導致血液循環下降等。

以訓練作為對策時，除了提升肌耐力外，也要搭配提升柔軟性的伸展操一起進行。先回想是大腿還是小腿肚抽筋，再進行適當的訓練。接下來將介紹登山時常發生的大腿抽筋。

訓練的重點在於「意識到」肌肉。一個動作需要許多肌肉發揮作用，意識到哪個肌肉就能改變肌肉負擔的比例。透過意識到臀部肌肉與膕旁肌作用的訓練，就能減輕大腿肌群的負擔。

腳抽筋

電解質不足 → 重新評估飲食及行動糧
☞ 飲食請見第5章

肌耐力不足

小腿肚抽筋 → 進行小腿肚訓練
☞ 請見 P40、47、65

大腿抽筋 → 意識到周邊肌肉進行鍛鍊

進行意識到大腿肌肉的訓練

進行意識到臀部肌肉的訓練

股四頭肌
股直肌
內側廣肌
外側廣肌
中間廣肌
（深層部）

臀大肌

膕旁肌

髖關節伸直

臀部的肌肉（臀大肌）是上山時使髖關節伸展，將身體往前抬的重要肌肉，不過大多人登山時只意識到大腿的肌肉，因此臀大肌並沒有有效率地發揮作用。

臀大肌是人體中體積最大的單一肌肉，在髖關節的伸展發揮最強大的力量。只要有意識地使用臀大肌，上山時就能減輕大腿的負擔。

與四股踏（42頁）一起進行，效果會更好。

與四股踏（42頁）一起進行

訓練基準

頻率	每天
強度	自身體重
時間	每邊 10次 × 左右各 2組

意識到臀部的肌肉

2 │ 腳盡量抬高然後靜止，使臀大肌收縮後再慢慢放下。

1 │ 一腳離地，想像著繃緊臀大肌，將腳往後抬起。

弓箭步

一般的弓箭步訓練是先雙腳併攏站立，接著其中一腳往前踏，這裡為了意識到使用的肌肉，改在雙腳前後打開的狀態下進行。

主要使用的肌肉是向前邁步時的腿部肌肉。訓練時，最好邊用手分別觸摸股四頭肌、膕旁肌及臀大肌，確認肌肉有因出力而變硬。

其次，想像重心放在往後伸的腿部上做弓箭步，可以感覺到後腳正在使用股直肌。

2 | 背肌打直後下蹲，使左右膝蓋呈90度並靜止，然後站起。

1 | 雙腳前後打開，後腳踮起腳尖。膝蓋與腳尖同方向（前方）。

娘娘蹲

這個訓練可營造接近下山時股直肌動作的狀態，由於強度高，對膝蓋造成的負擔較大，膝蓋有問題者要特別注意。

此一訓練是在髖關節伸展的狀態下僅活動膝蓋，使股直肌獲得最大的伸展。觸摸大腿前方中央的上半部，可以感覺到肌肉緊繃。

下山時股直肌會抽筋的人，在做這項訓練時可搭配股四頭肌伸展操（57頁）一起進行，能提高柔軟度。

訓練基準

頻率	一週2次
強度	自身體重
時間	10次×3組

注意避免髖關節彎曲！

2 上半身到膝蓋呈一直線，僅彎曲膝蓋下蹲並靜止，然後站起來。

1 手握住扶手等，踮起腳尖。膝蓋與腳尖維持同方向（前方）。

解決問題的訓練 ③ 容易絆倒

找出原因，強化動作不良的部位並做伸展操

想要解決容易絆倒的問題，最重要的就是步法的熟練度，接下來要介紹消除肌肉問題的訓練法。

在登山中腳絆倒時，一般認為膝蓋無法抬起的原因，是因為抬起膝蓋的主動肌與拮抗肌，亦即髂腰肌與臀大肌、膕旁肌緊繃所致。此外，腳尖無法抬起的原因，則是在於抬起腳尖的主動肌與拮抗肌，亦即脛前肌與小腿三頭肌緊繃所致。

兩者的課題都是鍛鍊肌肉與做伸展操，登山資歷長的資深登山者需特別注意。就資深登山者而言，雖然有充足的肌力，卻因長年的疲勞使肌肉緊繃，造成肌力下降。這種情況下，鍛鍊肌肉反而會使情況惡化，最好多重視休息與復位。

容易絆倒

腳尖抬不起來 　　　　　　膝蓋抬不起來

小腿肚與脛骨肌肉衰弱 　　髂腰肌與臀部肌肉衰弱

背面　　正面
脛前肌
小腿三頭肌

髂腰肌
＝
腰大肌
＋
髂肌

針對衰弱部位進行肌肉鍛鍊與伸展操

沒有運動習慣 　　　　　　登山資歷長

彌補肌力不足
進行重點性訓練

肌肉失衡
休息與復位也很重要

☞ 復位請見第4章

屈踝

這項訓練是訓練抬起腳尖的小腿肌肉（脛前肌）。

登山鞋大多又重又硬，容易對肌肉造成負擔，不易行動。藉由平時強化肌肉，就能避免腳被小階差或樹根等絆倒。

相較於抬起腳跟的小腿肌群，脛前肌屬於較弱的肌肉，因疲勞而緊繃的小腿肚肌肉因此成為腳尖抬不起來的原因，最好搭配提高小腿肚柔軟性的伸展操（65頁）一起進行。

訓練基準

頻率	一週3次
強度	自身體重
時間	左右交互做30次×3組

2 腳尖抬起後靜止，然後回到原位，同時抬起另一腳的腳尖。左右交互慢慢做。

意識到小腿的肌肉

1 雙腳併攏，背肌打直坐在椅子上。慢慢抬起一腳的腳尖。

抬腿

這項訓練是強化跨越大階差時，能使髖關節屈曲並抬起膝蓋的髂腰肌與股直肌。對運動經驗較少的登山初學者及骨盆後傾（89頁）的人來說，是相當有效的訓練。

也有不少運動經驗豐富者，因上述肌肉過度使用造成肌肉緊繃，或是抬起膝蓋時伸展的拮抗肌群柔軟性不足，使得膝蓋抬不起來。因此，不妨搭配可提高髖關節柔軟性的伸展操（66頁）一起進行。

訓練基準

頻率	一週2次
強度	自身體重
時間	10次×3組

1 仰躺在地上，雙腳抬起，使膝蓋與髖關節彎曲呈90度。

雙腳靠近地面，不要碰地！

2 雙腳伸直並放下，在腳跟快接近地面時靜止，再慢慢回到原來的位置。

小腿及小腿肚伸展操

小腿肚肌肉（小腿三頭肌）與小腿肌肉（脛前肌）具備拮抗的作用，當其中一側收縮，另一側就會被拉長。

如62頁的插圖所示，小腿三頭肌相當大，其力量為脛前肌的好幾倍，若想順利做出抬腳尖的動作，為避免小腿三頭肌產生抵抗，就必須增加柔軟性。

下面介紹的是站立進行的伸展操，登山時不需脫鞋即可進行。

雙腳前後打開，後腳的膝蓋伸直。腳跟抵住地面，慢慢伸展小腿三頭肌。

小腿三頭肌伸展操

小腿肚伸直

脛前肌伸展操

一腳往後拉，膝蓋伸直。腳背朝下貼地，慢慢伸展脛前肌。

小腿伸直

髖關節伸展操

屈曲髖關節的髂腰肌與股直肌一旦因疲勞而變得緊繃，肌力就會下降，導致膝蓋抬不起來。

另外，讓作為拮抗肌伸展髖關節的臀大肌與膕旁肌具備柔軟性也很重要，否則會形成阻力。

下面介紹髂腰肌與臀大肌的伸展操。由於髂腰肌位於身體內部，具體想像很重要。

另外，關於提高股直肌與膕旁肌柔軟性的伸展操請參照57頁。

訓練基準

頻率	每天
強度	不會疼痛的程度
時間	每邊20秒 × 左右各2組

髂腰肌伸展操

雙腳前後打開，膝蓋下沉，使後腿膝蓋貼地，接著膝蓋往後拉，將臀部往前推。

上半身面向正前方，不要扭轉身體。

保持背部打直的姿勢，不要駝背。

臀大肌伸展操

單腳站立，雙手抱住舉起的腳的膝蓋，往身體靠。

使臀大肌變柔軟
腳更容易抬起

背部挺直站立。注意上半身不要往後彎。

不要彎腰。身體前彎會使臀大肌不易伸展。

解決問題的訓練 ④ 腰痛

腰痛的原因眾多，需重新評估
日常生活與做伸展操

登山時會腰痛的原因大多出在日常生活中。這是因為患有骨盆前傾・後傾（89頁）、薦骼關節偏移（104頁）、腰椎椎間盤突出等不適的人去登山，使肌肉疲勞，無法抑制不適，導致疼痛產生。

其中以膕旁肌、髂腰肌、豎脊肌因疲勞而緊繃，引發疼痛的案例居多，平時可針對上述肌群進行訓練及提高柔軟性的伸展操（57頁、66頁），相當有效。

另外，登山時因以梨狀肌為首的髖關節外旋肌群疲勞，壓迫坐骨神經而引發疼痛的「梨狀肌症候群」，也是引發腰痛的原因之一。

因此，下面就來介紹改善梨狀肌的柔軟性及骨盆前傾・後傾的訓練。

```
常搬重物
平時常久坐
平時常站立 →  腰痛  ← 骨盆前傾或後傾
坐著常翹腳    寒性體質、姿勢不良等其他因素
```

重新評估並改善日常生活

做腰部周圍的伸展操

坐骨神經與梨狀肌

梨狀肌
坐骨神經

坐骨神經乃是人體最粗的神經，從腰部通過臀部及大腿後側，延伸到腳尖。梨狀肌則是位於臀部深處的肌肉。

坐骨神經從腰椎產生分支，通過骨盆時，被以梨狀肌為首的髖關節外旋肌群包夾，因此一旦受到壓迫就會產生疼痛及麻痺。

梨狀肌伸展操

梨狀肌等髖關節外旋肌群的作用是以大腿為軸心，使膝蓋向外打開。

登山時，有許多腳尖張開、膝蓋朝外，即以所謂的O型腿走路的人，其該肌群一疲勞就容易緊繃，需要要多注意梨狀肌症候群。另外，過著長時間久坐的生活也會壓迫該肌群，出現症狀。

坐骨神經痛的壓迫與椎間盤突出的症狀相似，下半身會感到麻痺。若原因出在梨狀肌，這套伸展操可以幫助改善症狀。

訓練基準

頻率	每天
強度	不會疼痛的程度
時間	左右各20秒×2組

身體仰躺在地上，雙腳膝蓋立起。
其中一腳往內側倒，另一腳則放在
其上，施加負荷後維持姿勢。

亦可俯臥

感覺到臀部內部的肌肉伸展

俯臥在地上，雙腳一起彎曲膝蓋。
接著雙腳向外張開，膝蓋不要偏
離，維持姿勢。

腹肌伸展操

這個訓練主要是伸展腹肌，使豎脊肌收縮。不是靠手臂的力量使上半身往後彎，而是用背部肌肉撐起上半身做伸展。

特別是骨盆後傾的人，上半身大多會伴隨出現腹肌緊繃及豎脊肌無力等症狀，做這個訓練相當有效。

另外，骨盆後傾的人，下半身大多會伴隨出現臀大肌與膕旁肌緊繃，以及股直肌與髂腰肌無力的症狀，最好搭配改善上述症狀的訓練一起進行。

訓練基準

頻率	每天
強度	不會疼痛的程度
時間	20秒×3組

1 身體俯臥在地上，兩腋夾緊，手肘貼地。

確認背部肌肉有用力

2 維持手肘貼地並撐起上半身，意識到腹肌伸展。

3 手肘伸直，撐起上半身後維持不動20秒。

搖籃

這項訓練與上一頁的骨盆後傾正好相反，對骨盆前傾的人上半身會伴隨出現腹肌無力與豎脊肌緊繃，下半身會伴隨出現臀大肌與豎脊肌緊繃，以及股直肌與髂腰肌緊繃的症狀。

這項訓練的目的在於使腹肌收縮，鬆弛豎脊肌，因此腹肌用力、背部放鬆很重要。

另外，關於改善骨盆歪斜，請參照第4章的骨盆復位（104頁以後）。

訓練基準

頻率	每天
強度	自身體重
時間	10次×3組

1 ｜ 身體仰躺在地上，兩手將大腿拉往身體。

2 ｜ 腹肌使力，撐起上半身。

3 ｜ 可以的話最好完全撐起身體。亦可維持步驟2的姿勢，使身體前後搖動。

親、子、孫三代登山
～探討不同世代的訓練法～

隨著小家庭普及，三代同堂的時間逐漸減少了。常聽到老人家説：「即使在過年過節時偶爾和家人見面，孫子也因沉迷遊戲而不願搭理他。」不妨透過登山，加深祖孫三代的羈絆吧。

1 高齡者登山

我曾聽一位80歲的登山前輩説過這樣的話：「我到了這個年紀還能這樣持續登山，家人甚至跟我説：『爺爺的宿願就是死在山上吧？』怎麼可能。我一直説：『只要做好萬全的準備，不採取不合理的行動，登山就會很安全。』要是我死在山上，就會否定我過去的人生。」他那直挺的背肌與強勁的步法，都是拜平時的鍛鍊所賜。

與年輕時相比，體力衰退是無可奈何的事。不過只要持續訓練，配合體力擬定登山計畫，想要一輩子登山絕非不可能。最重要的就是在崎嶇路面步行。登山所需的體力，果然還是在山上鍛鍊才最有效率。只要在崎嶇路面散步，注意攝取均衡的飲食，就能充分維持肌肉。除此之外，想要維持柔軟性、敏捷性及平衡性等，可以透過游泳、有氧舞蹈、瑜伽及機器訓練等。此外，在健身房等增加夥伴可説是維持運動最大的祕訣。

2 育兒世代登山

這個世代的人雖然知道要運動，但通常都因忙於工作及育兒而抽不出時間。不妨將週末登山當作自日常生活中解放的充電場所，以享受美食及溫泉等犒賞自己為目的，加強運動的動機吧。

3 小孩登山

有天，女兒突然跟我説：「我想去爬富士山。」就我家而言，這句話不過是指女兒想到父親的工作場所體驗一下，但是對3歲的女兒來説實在太有勇無謀了。我原本含糊地回答她説：「等妳努力練習登山後再説。」沒想到她立刻回答：「我會努力練習的！」明明連什麼是練習都不懂……

幼兒訓練應該做的，首先是在草地散步。由於小孩的足部骨骼還不發達，千萬不能勉強施加負荷。最好因應年齡延長散步距離，像是2歲散步2公里，3歲則延長為3公里等，給予適度的刺激，約5～6歲時就會開始形成腳底足弓。

如果是小學生，可以從77頁介紹的升級登山開始訓練。小孩只要感到厭煩就會不想走，所以要設法讓小孩的興趣轉向植物與昆蟲、見機給小孩吃點心等，讓小孩不會厭倦登山很重要。

女兒努力練習登山，4歲8個月大時登上富士山山頂。

登山是能夠與孫世代到祖父母世代等不同年代的人一起享受的運動。

Part 3

打造登山體格的行山方法

行山訓練——在未經鋪修的道路步行也是一種訓練

不規則的路面
才能鍛鍊肌肉與感覺

本書再三強調，所有訓練都能藉由與登山並行而獲得運用。不管怎麼個別鍛鍊肌肉，若肌肉不能以適合登山的型態產生運動，那就毫無意義。也有不少體力要素可透過在崎嶇路面行走獲得強化，像是防衛體力及體感等，最好定期走山路。

本章要介紹的並不是登山，而是「行山訓練」所以有許多與原本登山的走法矛盾之處。請各位到體力上能輕鬆攻略的山，在安全第一的原則下嘗試此一訓練。另外，可根據柏格運動自覺量表（25頁）設定登山的強度，若想正確評價，必須經常站在客觀的角度自我檢視。柏格運動自覺量表會受到受傷、迷路及氣候等運動以外的要素影響，這點也得列入考慮。

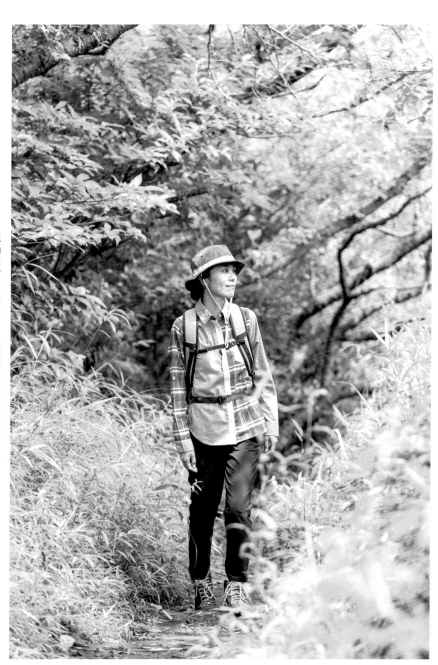

透過在登山道步行，就能穩定體幹與腳踝。最令人高興的是，能夠在享受大自然的同時，不知不覺間提升體力。

強化內核心肌群
打造穩定的體格

藉由行走於崎嶇路面，就能鍛鍊支撐體幹的肌群。廣義的體幹是指上肢、下肢及頭部以外的身體（軀幹），在本書則是指脊椎、胸廓及骨盆的集合體。支撐該集合體的肌肉，在身體表層有腹直肌、腹斜肌、豎脊肌等，這些都與可動性有關。身體深層則有骨盆底肌、多裂肌、腹橫肌及橫隔膜所形成的內核心肌群，與穩定性有關。另外，內核心肌群也具有穩定呼吸及保護腹腔內臟器的作用。橫隔膜相當於蓋子部分，是呼吸（吸氣時）的主動肌。宛如緊身胸衣般覆蓋腹腔的腹橫肌，在大口吐氣時與橫隔膜拮抗，不過在發揮巨大力量時則會共收縮，提高腹壓。搬重物時要憋氣的原因就是這個道理。透過在山中步行，就能學會穩定體幹的呼吸法，不必暫停呼吸。

左圖說明：

橫隔膜

胸廓

腹橫肌

多裂肌

脊椎

骨盆底肌

骨盆

內核心肌群位於身體深層，使腹腔形成箱型。與呼吸及體幹的穩定有著密切的關係。

腳踝策略與髖關節策略

人體有兩種策略，一種是用腳踝，一種則是用腰部維持平衡的策略。兩者都是人類與生具備的策略，當腳踝周遭的肌力與柔軟性不足時，大多會仰賴髖關節策略。髖關節策略的反應速度較慢，由於登山時容易跌倒，最好積極在崎嶇路面步行，強化腳踝周圍的肌力。

以髖關節保持平衡

髖關節策略用於維持大平衡時。由於重心移動的動作較大，反應較慢。

以足關節保持平衡

腳踝策略的反應迅速，適合維持細微的平衡。

有負荷的行山——

訓練的理想強度為「略感吃力」

活用柏格運動自覺量表
控制運動強度

若是將行山當作訓練，藉此提升體力的話，最好以柏格運動自覺量表強度13（有點激烈）的步調持續登山。

即使爬同一座山，柏格運動自覺量表的強度也會隨著步行的步調及登山包重量的不同而改變。想要提高全身持久力可以加快步調，想要提高肌耐力則可增加登山包的重量，調整負荷至感覺強度為13為止。

首度登山時一定要維持強度11～12步行，確認安全，若走得比路線標準時間還快，即可改變負荷至強度13。

若想在傾斜較緩的山上提高強度，速度快如跑步及過於沉重的行李會造成關節痛，所以也得考慮到山的難度等級。習慣以後，也可挑戰利用大自然起伏地形的間歇跑訓練（32頁）。

如何使用柏格運動自覺量表

隨身攜帶柏格運動自覺量表，在分歧等重點寫下行山記錄，下次登山時就能進行比較。

維持強度11～12的步調行走
與路線標準時間比較

走得較快

就這座山而言
下次可以改變步行速度與登山包的重量，使運動強度增為13。

走得較慢

這座山的等級不適合你。
最好去高低落差較小的山。

何謂身體活動量METs？

「METs」是一種運動強度的指針，以數值顯示該運動的代謝率相當於安靜時代謝率的幾倍。

比方說，以時速8公里的速率跑步時強度是8.3METs，代謝量比安靜時高出8.3倍。背負10公斤行李登山的強度也是8.3METs，因此路線標準時間5小時的登山與以時速8公里的速率跑40公里的代謝量是一樣的。

國立營養健康研究所發表的「改訂版 身體活動量METs表」記載了各種運動活動的METs值。也可以將目標設定為：以柏格運動自覺量表強度11～12來進行8.3METs的運動。

逐漸提高山的等級，升級登山

不妨將位在日常生活行動範圍內、住家附近的後山當作健身房，利用空閒時或是購物的途中，約一週2～3次的頻率去登山。選山的重點為高低差30～50公尺、距離2～3公里、山道未經鋪修且難度較低的山丘或步道等。剛開始先以柏格運動自覺量表強度11～12登山，習慣後可以體感強度13的步調來登山。

透過定期進行登山訓練，之後再升級到高低差及難度較高的山進行訓練，總有一天能挑戰嚮往的山。

附近的後山就是健身房
走慣的山最適合用來確認體力、身體狀況及姿勢。

到高低差約500公尺的山岳登山
這不是訓練，就當作練習登山，享受登山的樂趣吧。

到岩場或鎖場克服不擅長的領域
光靠獨學，提升登山技術有其界限。直接請教高手也是必要的。

關於山岳難度分級

登山原本是攀登符合自身體力與技術的山岳，之後再慢慢提高難度，不過近年有許多人僅根據網路上的行山報告與稀少的資訊就選山。

因此，為避免因體力、技術不足而導致遇難，以下日本各縣及山域都有發表山岳難度分級（體力度、難度）。請挑選適合自己的山岳來攀登吧。

● 長野縣　● 山梨縣　● 靜岡縣　● 新潟縣
● 岐阜縣　● 栃木縣　● 群馬縣　● 石鎚山系
● 山形縣　● 秋田縣　● 日本百大名山

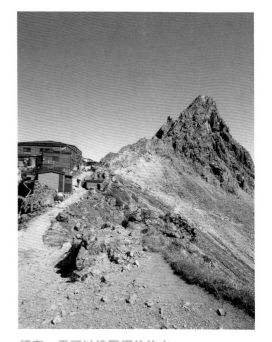

總有一天可以挑戰嚮往的山
想要挑戰高峰，必須經過重重訓練，
挑戰前先參考山岳難度分級。

進行行山訓練前——藉由暖身提高運動表現

訓練前一定要暖身

暖身的目的如字面所述，在於溫暖身體。

用不著特地做專門暖身的準備操，只要慢慢走到登山口就能讓身體變暖，這種程度就沒問題了。

暖身能使肌肉變暖，刺激交感神經，使身體進入活動模式。能加快神經的傳導速度，讓反射反應變好，還能減輕心臟等循環系統的負擔。不僅如此，還可擴展關節的可動域，防止受傷及提高運動效率。

不過突然做激烈運動會加大循環系統的負擔，最好讓身體慢慢增溫，增加血流。

下一頁所介紹的準備操與轉動關節就是理想的暖身操。

暖身

溫暖身體

擴展關節的可動域

減輕循環系統的負擔

促進神經傳導

大腦也要暖身

讓大腦活性化也是暖身的目的之一。心臟輸出的血液有15％會輸送到大腦。當身體變暖，全身血液循環變好時，大腦也會跟著活性化。反過來說，讓大腦活性化，增加腦內的血流，也能促進全身的血流，使身體變暖。

因此進行動腦的手部遊戲能讓全身變暖，頭腦清醒，減少跌倒與迷路的風險。

推薦的準備操就是
眾所皆知的廣播體操

暖身的方法相當多樣，最立即見效的就是積極活動身體，也就是做準備操。原地快速踏步、做前屈或屈伸運動，就能馬上感受到身體變暖。不過，高強度、太花時間、難度太難或是使用道具的準備操，甭說暖身，根本就是本末倒置。眾所皆知的廣播體操就是最適合的準備操。

轉動手腕及腳踝
擴展可動域

轉動手腕及腳踝的關節可溫暖肌肉與肌腱，擴展可動域。

尤其是在登山前，透過擴展腳踝的可動域，能減輕疲勞，預防受傷。

而大幅轉動肩膀及腰部等有眾多肌肉包圍的關節，可促進血液循環，使全身變暖。

做完原地踏步等後再進行，效果會更好。

廣播體操具備登山前必備的暖身要素，是理想的準備操。

轉動關節時，在不會疼痛的程度下，一邊感受可動域一邊大幅轉動關節。

訓練前要暖身
讓身體清醒

──────── 暖身與伸展操 ◀▶

伸展操可分成兩種，一種是使肌肉朝單一方向緩慢伸展的靜態伸展，另一種是肌肉反覆進行伸展及收縮來伸展肌肉的動態伸展。

靜態伸展的暖身效果較低，不適合用作登山前的暖身操。

另一方面，動態伸展包括活動與目標肌肉拮抗的肌肉，提高柔軟性的動態伸展，以及利用輕度反作用力來伸展肌肉的彈震式伸展等，暖身效果都相當好。

廣播體操亦包含動態伸展的要素，登山前請務必先做廣播體操。

登山訓練的重點 — 上山時強化全身及肌肉的持久力

因應狀況改變姿勢
進行訓練

原本登山以慢慢步行最為理想，不過行山訓練是以柏格運動自覺量表強度13步行，必須選擇較陡的陡坡、背負10公斤以上的沉重背包、加快速度等來調整負荷，因此得因應上述狀況來調整姿勢。

若爬的是陡坡，為保護踝關節及避免小腿肚肌肉過度伸展，最好腳尖朝外步行。

如有背負重物，最好胸部朝向正面，採用體幹不會扭轉的雙軸步行；如要加快速度，最好採用擺動手臂、扭轉體幹的單軸步行。訓練並沒有哪個才是正確的選項，透過嘗試各種方法，就能提升全身持久力及肌耐力等不同的體力要素。

走陡坡時腳尖方向

腳尖筆直地走陡坡，腳踝會感到拘束。

兩腳向外張開走陡坡，腳踝會比較輕鬆，但要注意膝蓋的方向。

配合目的改變步法

單軸步行

適合迅速步行，但體幹容易搖晃，有跌倒的危險。

雙軸步行

即使背負重物也能穩定行走，不適合快走。

膝蓋與腳尖方向一致很重要

不論是施加哪種負荷，採用單軸步行、雙軸步行、大步走或是小步走等各種姿勢進行行山訓練時，有一點千萬要記住，那就是膝蓋與腳尖的方向要一致。從正上方看，膝蓋與腳尖的方向相同。若膝蓋沒有向外或朝內偏，與腳尖的方向相同。若膝蓋偏移，不但會提高跌倒或扭傷等的風險，甚至有造成腳底足弓低下（44頁）或腳趾變形（120頁）之虞。

此外，也會對膝關節造成負擔，容易引發疼痛。

**為避免跌倒與疼痛
一定要遵守**

膝蓋朝外

腳尖向內

膝蓋向內

腳尖朝外

足部往內、膝蓋面向外側
（Knee-out、Toe-in）

足部面向外側、膝蓋往內收攏
（Knee-in、Toe-out）

造成膝蓋外側的負擔，
容易引發疼痛。

造成膝蓋內側的負擔，
容易引發疼痛。

休息時 —— 訓練時適當休息

等出現疼痛已為時已晚
一有不對勁立刻休息

進行後山行山訓練時，不需要坐著休息太久。

進行間歇跑訓練法時，覺得強度太高或是喘不過氣等時可以稍做休息，但長時間坐著的話，好不容易變暖的肌肉就會冷卻下來，因此只需站著稍作休息，等氣不喘了就立刻出發。據說坐下時會對腰部施加體重的2倍重的負荷，因此坐下休息時要放下背包。諸如午餐等長時間休息時，最好再次暖身後再繼續走。

另一方面，膝蓋周圍突然有抽筋般不對勁的感覺時，在膝蓋疼痛前休息一段時間很重要。休息時，可做伸展操恢復肌肉的柔軟性，若仍感到不對勁，就要立刻下山。

訓練時最好站著休息

站著休息到調整好紊亂呼吸的程度。別忘了放下背包，補充水分。

坐下時放下背包

背著背包坐下會增加對腰部的負擔。

避免身體冷卻的方法

要休息一段時間時可善用裝備，避免身體冷卻。

②膝蓋骨上方與下方

③腸脛韌帶附著部分

①鵝足肌腱

①鵝足肌腱

試著身體前屈，做膕旁肌伸展操，或是一腳靠在高處伸展大腿內側。

膝蓋是問題最多的部位。以下針對容易不適的部位，介紹其原因與伸展法。

① 鵝足肌腱上附著有膕旁肌、縫匠肌及股薄肌（19頁）等不同作用的肌肉。不適好發於足部面向外側、膝蓋朝內步行的人，以及下山時容易加快速度的人。

② 造成膝蓋骨上方與下方不對勁的原因，大多出在股四頭肌疲勞所造成的肌力低下及柔軟性不足。

③ 腸脛韌帶附著部分不對勁的原因，大多出在膝蓋屈伸時產生對腸脛韌帶的摩擦。

③ 腸脛韌帶附著部分

腸脛韌帶與闊筋膜張肌（19頁）連結在一塊。可以雙腳交叉，做闊筋膜張肌伸展操。

②膝蓋骨上方與下方

最適合做股四頭肌伸展操。膝蓋放鬆，用手掌輕輕壓低膝蓋骨也很有效。

下山訓練的重點 — 下山時做離心訓練

下山時盡可能放慢
並留意重心移動

只有在上山時，才使用柏格運動自覺量表進行全身持久力訓練。由於下山時，肌肉的收縮會變成離心收縮（18頁），與其提升心肺機能，不如以提升肌力為目的。採用緩慢步行、抵抗重力的**離心訓練（eccentric training）**相當有效。

山岳地圖所標示的路線標準時間，下山時間往往比上山時還短，不過在登山訓練中，結果不是兩者花費的時間相當，就是下山的時間較長。

下山時不是將重心放在前腳上，而是意識到使用後腳的肌肉。

遇到較大的高低差時，可以前腳著地時膝蓋要伸直，但關節不要鎖死。藉由後腳離心收縮，避免腳用力落地，下山時盡可能放慢速度，就能刺激肌肉。

姿勢不同，對肌肉施加的負荷也會不同

遇到較大的高低差
以手臂的力量輔助

遇到較大的高低差時，可以稍微側身，從容易疼痛的腳開始下山。可用手臂的力量來輔助後腳的腳力。

彎腰能減輕
膝蓋的負擔

當髖關節屈曲時，股直肌的上方會放鬆，因此感到膝蓋骨的上方及下方（83頁）有異樣的人可以採用這種走法。

上半身往後彎
給予肌肉更強的刺激

伸展髖關節，能使股直肌獲得充分伸展。與娘娘蹲（61頁）的效果相同。

離心訓練
具有提高肌力的效果

下山後 — 登山體格的訓練後保養

肌肉恢復後
訓練才有成效

進行訓練時肌纖維會遭到破壞，修復之後訓練才會有成效。因此使肌肉恢復也可說是訓練的一環。

運動後的保養對於運動後恢復疲勞的速度、關節炎的慢性化等影響很大，希望各位能切實掌握要點並付諸實踐。

關節或肌肉發炎時要冰敷。

有效的訓練後保養4道程序

③ 伸展

下山後，要進行緩慢的靜態伸展，鬆弛疲勞緊繃的肌肉。透過使肌肉內的血流順暢，就能加速排除老廢物質。

① 緩和

緩和是指慢慢降低心跳，使體內的熱度冷卻。以登山而言，抵達下山口後大多會繼續步行，可作為緩和運動。

④ 按摩

就使肌肉內的血流通暢這點而言，與伸展操有異曲同工之效。可參考111頁，從身體外側向內側進行按摩。

② 冰敷

以沖冷水或敷冰袋等方式，冰鎮發炎、疼痛或不對勁的部位，以防疼痛擴大。另外，冰敷疲勞的肌肉可以減輕肌肉痛。

自律神經的掌控

自律神經是負責掌管無法憑自身意志掌控之臟器等作用的末梢神經。可分成在動力模式活動的交感神經，以及在放鬆模式活動的副交感神經，大多數臟器都受到這兩種神經的相互支配。

交感神經可藉由行動來刺激。運動前做動態伸展來暖身，可提高交感神經，同時提升運動效率。運動後的保養則是藉由做靜態伸展來提高副交感神經，讓身體放鬆。

另外，提升免疫力等防衛體力的關鍵也在於自律神經的掌控。

最好依照日常生活的節奏、飲食生活、運動習慣、入浴及睡眠等，來調整自律神經的平衡。

專欄3
登山後泡溫泉很危險？
～探討安全泡湯法～

有許多人相當期待登山後的溫泉。其實我也是，登山之後一定會順道去泡溫泉，讓身心充分放鬆後再踏上歸途。然而，至今我曾親眼目睹過好幾人在如此幸福的泡湯時間倒下。這些人大多都是輕度的「頭暈目眩」，暫時躺著休息一下就會恢復，不過其中也有跌倒時頭部受到重擊失去意識，或是腦梗塞、心肌梗塞發作的人。

為避免發生這種事態，必須要注意的就是因急遽的溫度變化造成血壓或脈搏紊亂，即所謂的「熱休克」。

由於運動完後肌肉有很多血流，體溫上升，必須要緩和。至少在下山後超過30分鐘以上再泡湯為佳。另外，由於身體大多呈現脫水狀態，入浴前一定要補充水分。這裡喜歡啤酒的人要特別注意。入浴前喝酒會加速血壓及脈搏的紊亂，也會增加酒醉跌倒的風險，因此千萬不能喝酒。當然，只因想在入浴後喝啤酒，一直忍著什麼都不喝的人也是愚蠢至極。在脫水狀態下入浴，血液會變得很黏稠，容易形成血栓。此外，輸往腦部的血流下降，可能會造成暈眩。

避免在寒冷的脫衣場脫衣服，入浴前一定要在身體淋熱水等，也是避免血壓大幅波動的重點。

水壓能壓迫肌肉，具有帶走老廢物質的效果，在水位及肩的大浴槽泡全身浴，比半身浴更能有效恢復疲勞。不過突然從溫泉起身時，之前對身體施加的水壓就會歸零，全身的血管會擴張，血液下降，使得腦部暫時處在血虛狀態，造成暈眩。因此不論是進入還是走出浴池都要慢慢來，這是基本常識。另外，在高溫下長時間入浴也很容易形成血栓。

從避免血壓大幅波動的觀點來看，一定要避免洗冷水浴，不過冷水浴也具有使肌肉快速降溫、預防肌肉痛的效果（124頁），請自行斟酌身體狀況後決定。

入浴後消化器官會暫時衰弱。最好等入浴後超過30分鐘後再用餐與飲酒。

即使是舒服的溫泉，從運動、健康、興趣與嗜好等不同的立場來看，就會產生矛盾與風險。希望各位在充分了解溫泉的效果與風險後，再享受登山後的溫泉。

作者正在享受風景絕倫的雪中溫泉。泡溫泉既是興趣也是嗜好，不識趣的話就不說了，只想好好享受。不過，請各位務必做好身體狀況管理

維持登山體格的
體能維護

檢查自己的姿勢 —— 骨骼有無歪斜？

拍攝全身照片來檢視

檢查可動域的左右差異

在關節歪斜的狀態下登山，負荷就會集中在關節與肌肉上，因此容易引發關節痛等疼痛。另外，由於登山時會由其他關節與肌肉補正歪斜的關節，所以會在其他部位產生與原本不同的動作（代償性動作）。而代償性動作會產生更嚴重的歪斜，引發歪斜的連鎖反應，陷入惡性循環。

不妨用數位相機拍下自己直立時的背面照片，進行自我檢測。如下方照片所示，比較左右肩膀與腰部的高度、左右肩峰（98頁）高度的不同，以及腸骨稜或大轉子（均在104頁）的左右高度差異，就能更正確地檢查身體有無歪斜。另外，不要光看表面，也要檢查可動域與柔軟性的左右差異等。

檢查柔軟性的左右差異

藉由雙手繞到背後能否握手檢查肩關節。左右兩邊都要測試。

坐下後膝蓋打直，檢查手能否碰到腳尖。這點容易受到步行方式及坐姿習性影響。

頭頂、頸根及臀部的中心，三點連結是否呈一直線？

左右肩膀的高度是否維持水平？

腰部的左右高度是否維持水平？

也要仔細檢查骨盆前傾與後傾

除了可動域的左右差異外，骨盆前傾與後傾也會對登山造成極大的影響。舉例來說，骨盆前傾的人腳無法抬高，有無法跨越較大高低差的傾向；骨盆後傾的人則有容易駝背及疲累的傾向。骨盆前傾或後傾都是造成腰痛的原因，必須要注意。

以頭部與臀部靠牆站立的方式進行檢查。身體與牆的間隔勉強可塞進或差點能塞進拳頭，表示骨盆傾斜正常。

骨盆前傾可以看出豎脊肌、髂腰肌及股直肌呈現高張力，腹肌群、臀大肌及膕旁肌呈現低張力。骨盆後傾則可看出腹肌群、臀大肌及膕旁肌呈現高張力，豎脊肌、髂腰肌及股直肌呈現低張力。

另外，身體前屈時是從背部而非腰部彎曲的人，其骨盆大多活動不良，有可能早已傾斜或是今後有可能傾斜，最好予以改善。

檢查骨盆前傾與後傾

前傾

可輕易橫向或縱向塞入拳頭。

骨盆前傾是指

後傾

間隔窄到連手掌也難以塞進去。

骨盆後傾是指

頭部與臀部靠牆站立。

復位訓練的必要性 —— 根據骨骼歪斜的原因解決問題

一直維持同樣的姿勢
會使肌肉失衡，骨骼歪斜

造成骨盆與骨骼歪斜的原因五花八門，除了重大受傷及先天性因素外，大致可分成2種原因：一種是日常生活的習性所造成的，另一種則是登山所造成的。

日常生活習性所造成的歪斜，是因為一直維持同一姿勢所致，諸如翹腳、朝同一方向側睡等。特別是電腦與智慧手機普及的現在，過度盯著螢幕使得頸椎原有的曲線變直，導致頸椎過直（手機頸），或是手長期在鍵盤打字，在做「立正」姿勢時手肘很難伸直，使得手背朝前等上半身的歪斜症狀也增多了。登山雖能讓身心煥然一新，不過背著沉重的行李，行走時只顧腳下，是無法改善姿勢的。

一直駝背盯著電腦螢幕。

登山時背部彎曲，只顧腳下。

長期維持同一姿勢就會骨骼歪斜。

認識並調整失衡的肌肉，修正骨骼的歪斜

登山所造成的骨骼歪斜，大多是偏重使用某些肌肉所致。原本拮抗肌大多以動作，而非靠力量來拮抗。舉例來說，據說鱷魚的咬合力雖高達 1 頓以上，張開嘴巴的力量卻只有 30 公斤。這是因為，沒必要發揮強大力量的肌肉先天上力量就比較弱。比較 19 頁的肌肉插圖就能明白，拉抬腳跟的小腿肚肌肉與拉抬腳尖小腿肌肉大小差很多。原本大小就已經失衡的拮抗肌，又因為登山而偏重使用肌肉，使得拮抗肌單方面被拉扯，沒能讓關節位於正確的位置，因而產生歪斜。

另外，當肌肉一直處於收縮狀態，肌肉就會認為沒必要伸展而將所在位置當作定位，在收縮的狀態下認為沒必要維持伸展狀態，而在伸展的狀態下變硬。因此，讓全身肌肉獲得充分的伸展與活動很重要。

若肌肉一直維持伸展狀態，肌肉就會認為沒必要收縮，而在伸展的狀態下變硬。因此，讓全身肌肉獲得充分的伸展與活動很重要。

關節穩定

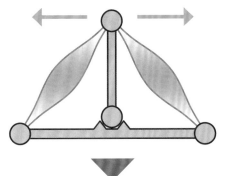

維持平衡的肌肉
關節位於正常位置

關節定位（排列與位置關係）是由周圍的肌肉保持關節的穩定性。可是，過度使用的肌肉會因緊張而緊繃，不使用的肌肉則會因萎縮而緊繃。伸展上述肌肉很重要，但是……

弱 ← → 強

其中一邊的肌肉較發達
關節就會歪斜

因肌肉發展不對稱所產生的歪斜，光是靠伸展操或是藉由整體施術進行矯正，並不能根本解決問題。重要的是訓練並強化虛弱部分的肌肉，來解決肌肉發展不對稱的問題。

調整關節周圍的肌肉
使關節回到正確的位置

進行復位訓練！

可改善骨骼歪斜

復位訓練
能調整肌肉的平衡

復位快走—藉由大步走活動肌肉

使登山時過度使用、偏重一邊的肌肉復位

為避免登山造成肌肉緊繃，登山回來後的隔天起約2～3天要大步走。藉由刻意扭轉體幹走路，或是用大腿爽快地大步走，能大幅活動因登山而收縮的肌肉，使身體復位。

復位快走並非訓練，只是幫助預防肌肉痛與恢復疲勞，所以只要稍微活動身體，提高血流即可，不需要快速步行或長時間進行。通勤或購物時盡可能大步走，途中找到安全的場所後，不妨將加入下一頁起介紹的5個動作一起執行。

登山後馬上做復位快走雖然有效，但要注意因疲勞造成的跌倒等狀況，務必小心進行。

從山上回來後，通勤時記得用大腿爽快地大步走，這樣能讓登山時失衡的肌肉復位。

扭腰走路

登山時，由於沉重且左右搖晃的登山包會增加疲勞度，步行時大多採用不需扭轉體幹的雙軸步行（80頁）。

因此，支撐體幹的表層肌群也能維持穩定性，進行等張收縮。可以透過單軸步行大幅扭轉體幹，使緊繃的肌肉復位。

抬頭挺胸，藉由雙手維持水平的姿勢，就能使肩胛骨大幅外轉及內轉（98頁），既能讓肩膀周圍肌肉恢復疲勞，還能預防駝背。

━━━━━ 訓練基準 ━━━━━

頻率	登山後的隔天～3天後為止，每天進行
強度	什麼都不用背
時間	50～100步

1

雙手舉起來，保持水平，並如同直昇機的螺旋槳般大幅轉動雙臂。

2

腳則如同走台步般採單軸步行，邊大幅扭轉體幹邊走路。

倒退走

不論是在日常生活或是登山，鮮少會遇到倒退走的場面。原本人類的身體就是被設計成向前走，因此使身體向前走的肌群較發達。登山會充分發揮向前走的力量，但這麼一來，肌肉發展就會變得更不均衡，需透過有意識地倒退走來使肌肉復位。

若撞到人或物品等可能會跌倒，還不習慣時可在空間寬敞的平坦場所進行。等習慣之後，可試著在平緩的斜坡倒退著上山。

訓練基準

頻率	登山後的隔天～3天後為止每天進行
強度	什麼都不用背
時間	50～100步

如同腿部彎舉（56頁）般抬腳跟踢臀，效果會更好

1

開始走時要仔細確認後方。步行途中偶爾要回頭確認情況。

2

盡可能不往後看倒退走亦可提升空間能力。不過要慎防跌倒。

橫著走

臀中肌是腳往側邊抬起（外轉）的主動肌。在球技等運動中常用於左右大幅動作或是轉換方向等。

登山時雖不用左右大幅動作，不過單腳站立時臀中肌就會發揮作用，維持骨盆的穩定性。橫著走就是藉由大幅活動此一肌群，使肌肉復位。

單腳跨出時，另一腳若能迅速跟上，也能大幅活動內轉肌。

試著往左右方向進行橫著走。

┌─ **訓練基準** ─┐

頻率	登山後的隔天～3天後為止每天進行
強度	什麼都不用背
時間	50～100步

習慣後可加快速度、有節奏地走！

1

訣竅與反覆橫跳的步法一樣，單腳向側邊跨出移動。剛開始時請慢慢走。

2

橫著走可以強化腳踝，但還不習慣時會有扭傷的風險，要多加注意。

跑跳步

以兔子與烏龜來比喻，登山就如同烏龜的動作。背著沉重的行李，為避免消耗能量而緩慢步行。兔子的動作與登山的步法正好相反，也就是跳躍。

跑跳步是藉由盡可能有活力地跳躍，大幅活動髖關節來刺激習慣緩慢步調的肌群，藉此達到復位之效。習慣之後，上半身可以左右交互側彎跳躍，使手肘碰觸膝蓋。

訓練基準

頻率	登山後的隔天～3天後為止每天進行
強度	什麼都不用背
時間	50～100步

1

雙手放在頭後方，膝蓋朝外舉起腳，呈O型腿的姿勢。

2

抬頭挺胸，兩腳膝蓋盡可能交互抬高，有節奏地做跑跳步。

不習慣的話，也可以改成一般跑跳步！

手旗步行

這種健走方式能讓被登山包壓住的肩胛骨周圍肌肉復位。登山時肩膀不會大幅轉動，因此血流容易停滯，肌肉也很容易緊繃。有肩膀僵硬伴隨著頭痛困擾的人，請務必一試。

這項訓練是透過大動作活動幫助穩定肩胛骨的肩袖（98頁），使肩胛骨肌群達到復位效果，也能稍加變化，如同下一頁起介紹的3種肩胛骨復位訓練般，一邊活動肩膀手臂一邊步行。

（98頁）

訓練基準

頻率	登山後的隔天～3天後為止每天進行
強度	什麼都不用背
時間	50～100步

可嘗試各種不同的手臂動作！

1

雙手張開，使手肘與肩膀呈一直線。接著雙手手肘彎曲，使上方手臂手掌朝前，下方手臂手背朝前。

2

左右手方向相反，有如扭轉上臂根部般邊交互上下轉動，有節奏地步行。

肩胛骨復位—使緊繃的肩膀周圍復位

有意識地大幅活動 使肩膀活動順暢

以前有種稱作「背包肩」的運動障礙，因長期背著沉重的背包使神經受到壓迫，造成手臂麻痺，現在由於背包與裝備的進化，此情況已變少了。

儘管如此，行山中仍有不少登山者表示有肩膀及背部問題。即便正確背登山包，但長時間背背包導致肩膀及背部血流停滯，肩胛骨周圍的肌肉因而變緊繃，也無法順暢活動。

肩胛骨與肱骨、鎖骨與肩關節接合在一塊，不過靠背部部分沒有關節，而是藉由沿著胸廓往四面八方滑動，手臂才能超出肩關節的可動域範圍活動。肩胛骨與胸廓及許多肌肉相連，由於沒有關節，容易因肌肉緊繃或失衡而偏移，成了肩膀問題的肇因。最好充分活動肩胛骨，使之復位。

肩胛骨的位置與動作

上舉・下沉
聳肩、肩膀放低時肩胛骨的動作。

外轉・內轉
手臂向前伸出、
靠近身體時肩胛骨的動作。

上迴旋・下迴旋
高舉手臂或是手臂繞到背後時
肩胛骨的動作。

斜方肌
提肩胛肌
肩袖
肩峰
前鋸肌
菱形肌

上舉・下沉動作

當肩胛骨上舉時，斜方肌上部與提肩胛肌會發揮作用，下沉時則是斜方肌下部發揮作用。斜方肌是分布於頸部、肩膀及背部中央的肌肉，一般捶肩膀時所按揉的是斜方肌上部。提肩胛肌位於斜方肌的深處，具有拉抬肩胛骨的作用，不過背著沉重的登山包，承受負荷時容易疲勞，成了肩頸一帶肩膀僵硬的原因。

只要確實做出上舉及下沉的動作，就能使血流順暢並消除肩膀僵硬。

訓練基準

頻率	每天
強度	什麼都不用拿
時間	左右交互做20次×3組

3

左右交互有節奏地重複這個動作。亦可以雙手拿寶特瓶，增加負荷。

2

做單邊聳肩動作，注意脖子不要側彎。

1

背肌打直，雙手擺在身體兩側放鬆，以立正的姿勢站立。

注意脖子不要動。
兩眼要注視前方

外轉・內轉動作

藉由活動腋下前側的前鋸肌及背部中央的菱形肌，肩胛骨就能做出外轉與內轉動作。

由於拳擊手的前鋸肌大多很發達，因此前鋸肌也被稱作拳擊手肌。手用力向前伸時常會用到。

菱形肌是位於左右肩胛骨內側的肌肉。一旦衰弱，肩胛骨就會往左右張開，容易駝背。而駝背會影響到胸廓的上舉，因此運動時呼吸會變淺，也就容易疲累，登山時要特別注意。

訓練基準

頻率	每天
強度	什麼都不用拿
時間	左右交互做20次×3組

1

先做「向前看齊」的姿勢，接著手掌向下，一手拉往後方，另一手往前伸。

2

注意手肘不要垂下，左右手交互往前伸。有節奏地重複此一動作。

迴旋動作

肩胛骨也會因日常生活的習性而產生偏移。比方說側睡時，左右肩胛骨會移動到不同的位置，如果是每晚都朝同一方向側睡、鮮少翻身的人，日積月累下來，肩胛骨就會產生偏移。

每天要大幅活動肩胛骨，使之回到正確的位置，這點很重要。

若肩胛骨能順暢做出上迴旋動作，在攀岩等時，手就能伸往更高處。手搔不到背部癢處的人大多缺乏柔軟性，因此無法順暢做出下迴旋動作。

訓練基準	
頻率	每天
強度	什麼都不用拿
時間	左右交互做20次×3組

1

一開始先抬頭挺胸，雙手向左右兩側張開。接著一手向上，一手向下。

2

手肘彎曲，盡可能靠往內側。或是讓左右手的手指在背部互碰也行。

3

兩手有節奏地左右交替，重複上下動作，要意識到加大動作來進行。

肩袖強化

肩袖是指連接肩胛骨與肱骨的棘上肌、棘下肌、小圓肌及肩胛下肌的總稱。主要用於使手臂做出扭轉動作（內旋・外旋）時，亦具備穩定肩胛骨與肱骨位於正確位置的作用。由於肩關節沒有強韌的韌帶，於是肩袖成了韌帶的替代品。不過，肩袖屬於小肌肉，在行山中，有時會因跌倒等使手撞擊地面，或是肩膀受到強烈撞擊而疼痛。平時可藉由扭轉手臂訓練來強化肩袖，穩定肩關節。

訓練基準

頻率	每天
強度	寶特瓶500毫升
時間	單手20次×左右各2組

1 仰躺在地上，手握裝水的寶特瓶。腋下夾緊，使手肘彎曲呈90度。

種類 1

2 手肘維持90度彎曲，使手臂內旋，慢慢舉起寶特瓶。

種類2

1 橫躺在地上，上方的手握著寶特瓶。腋下夾緊，使手肘彎曲呈90度。

2 手肘維持90度彎曲，使手臂外旋，慢慢舉起寶特瓶。

種類3

1 仰躺在地上，腋下張開90度，手肘也彎曲呈90度，手握住寶特瓶。

2 使腋下與手肘維持角度，慢慢舉起及放下手臂，使肩膀做出內旋與外旋動作。

骨盆復位——骨盆歪斜是造成身體諸多不適的原因

骨盆具有銜接上半身與下半身的重要功能。上接脊椎的薦骨與尾骨位於中央，與左右兩側成對的髖骨（髂骨、坐骨、恥骨）構成骨盆。保護體幹的內核心肌群——腹橫肌與骨盆底肌附著在骨盆上，除了穩定體幹之外，也具備保護臟器及器官的功能。

另外，由於骨盆周圍有很多肌肉，包括臀大肌、股直肌及膕旁肌等登山時發揮極大力量的肌肉，以及臀中肌、縫匠肌、髖關節外旋肌群等做變換方向等細微動作時所需的肌肉，因此骨盆一歪斜，就會導致姿勢歪斜。

除了運動不足及姿勢不良的人外，常做激烈運動及登山經驗豐富者的骨盆周圍肌肉也會失衡，因此必須充分活動平時不用的肌肉，使之復位。

韌帶

薦髂關節

髂骨稜

髂骨

大轉子

坐骨

薦骨

恥骨

恥骨聯合

骨盆歪斜源自薦髂關節偏移

薦髂關節是位於骨盆的薦骨與髂骨之間的關節。藉由強韌的韌帶與周圍緊密連結在一塊，但若負荷失衡，日積月累下來，骨盆就會產生歪斜。

骨盆歪斜範例

傾斜

由於薦髂關節偏移，使得骨盆的左右高度改變，產生歪斜。一般說的左右腳長度不同，就是這個原因。

扭轉

骨盆的前傾、後傾造成骨盆左右相異，產生扭曲。日常生活姿勢失衡，像是長時間盤腿坐等，就容易歪斜。

變寬

原因出在支撐骨盆的肌肉衰弱或分娩，以女性病例居多。可藉由矯正腰帶來固定或是運動改善。

臀部走路

這項訓練是強化骨盆上部肌群，特別是強化使身體側彎的肌肉及穩定骨盆的肌群。與其說是抬起腳，不如說是以抬起臀部，使薦髂關節上下前後迴轉的印象進行訓練。

如果坐在地板上進行很吃力的話，剛開始也可以先坐在椅子上，做左右交互抬起臀部，或是在椅子上做左右膝蓋交互前後滑動運動。搭配髖關節伸展操（66頁）及梨狀肌伸展操（69頁）一起進行，效果更好。

訓練基準

頻率	每天
強度	自身體重
時間	10步 × 前後3組

1 兩腳向前伸直坐在地上，左右交互抬起臀部向前走。膝蓋不要完全打直鎖死。

2 使右手與右腳，左手與左腳同時往同方向前進。

3 向前走10步後，再以臀部走路倒退走10步，回到原位。如此重複。

8字操

這項訓練主要是刺激抬高膝蓋的肌群，以及因應變換方向及細微動作而扭轉髖關節的肌群。使膝蓋往內外動作，在其可動域範圍內充分活動，進行時想像活動薦髂關節的感覺。

使膝蓋沿著8字軌道正向、反向動作，在身體外側上下活動，就能給予膝蓋不同的刺激。

與上一頁的臀部走路一樣，搭配髖關節伸展操及梨狀肌伸展操一起進行，效果更好。

訓練基準

頻率	每天
強度	自身體重
時間	單腳5圈×左右各2組

2 左右腳交互進行。不要只畫同一個方向，也要反方向畫8字。

用膝蓋橫向畫8字

1 雙手叉腰，以單腳站立。接著用膝蓋如同橫向畫8字般，大幅繞圈。

曲膝橋式

這項訓練主要是刺激臀大肌及膕旁肌等伸展髖關節的肌群。與腿部彎舉（56頁）及髖關節伸直（59頁）有異曲同工之效。

骨盆前傾的原因大多出在該肌群衰弱，骨盆後傾的原因則大多出在該肌群緊繃，因此透過均等強化左右兩側的肌群或是提高柔軟性，就能改善。

可搭配膝蓋周圍、髖關節及梨狀肌伸展操（57、66、69頁）等一起進行，效果更好。

訓練基準

頻率	一週3次
強度	自身體重
時間	10次×3組

1 │ 仰躺在地上，雙膝立起。雙手手掌朝下，放在臀部兩側。

2 │ 縮緊臀肌，慢慢抬起下半身，使膝蓋到肩膀呈一直線。

直腿硬舉

這項訓練是藉由膝蓋伸直、身體前屈，來強化伸展髖關節的肌群膕旁肌，穩定骨盆。

膕旁肌是與髖關節伸展及膝關節屈曲有關的雙關節肌，因此若能在膝蓋完全伸直的狀態下使髖關節屈曲及伸展，就能充分伸展肌肉。膕旁肌缺乏柔軟性及患有腰痛者可以不用手握寶特瓶等負荷，在膝蓋稍微彎曲的狀態下進行，以減輕腰部的負擔。

訓練基準

頻率	一週2次
強度	寶特瓶500毫升×2瓶
時間	10次×3組

1

雙手握住寶特瓶，兩腿伸直併攏，膝蓋不要完全打直鎖死。

2 | 挺起胸腔，不要駝背，然後向前屈體，直到膕旁肌呈緊張狀態為止。

缺乏柔軟性的人膝蓋可稍微彎曲。記得要意識到膕旁肌！

大腿內收動作

大腿內收動作是強化內轉肌群的訓練。內轉肌群的主要作用是大腿閉合。由於附著在骨盆後方，不僅與髖關節伸展有關，在以 O 型腿登山時等，也具有穩定膝蓋方向的作用。

坐在椅子上時，雙腳張開比雙腳併攏坐著還輕鬆的人，其內轉肌群大多較衰弱，恐有骨盆歪斜之虞。大腿內收動作也能同時鍛鍊骨盆底肌，具有穩定骨盆及體幹平衡的效果。

訓練基準

頻率	一週3次
強度	自身體重
時間	每邊10次×左右各2組

1 ｜ 身體側躺在地上，上方腿部膝蓋彎曲，貼在比下方腿部稍微前方的地面。

2 ｜ 確實意識到大腿內側的肌肉，盡量抬高下方腿部。

伸展操與按摩 —— 養成每天的習慣，反覆進行

不勉強、能持之以恆的 循環式訓練菜單最適合

眾所皆知，鍛鍊肌肉最重要的就是反覆多做幾組並持之以恆，其實伸展操也一樣，最好反覆多做幾組。

這裡介紹的靜態伸展具有提高柔軟性的效果。

另外，伸展操與鍛鍊肌肉不同，不易疲勞，可以每天進行。接下來就來介紹可在空檔時間進行的簡單循環式訓練菜單。

> 在不會疼痛的程度下伸展肌肉

> 手盡量伸遠一點

> 不要暫停呼吸

伸展用道具

伸展滾筒可以自己動手做。用雜誌捲成芯，外層用浴巾緊密捲起來，再用橡皮筋綁住固定即完成。請務必動手做看看。

伸展及按摩所需的道具最好放在客廳等平時放鬆的場所，保管在可輕鬆拿取的位置。這樣洗澡後或看電視等休息時，就能輕鬆進行。

本書使用的道具有三種：瑜珈墊、伸展滾筒及按摩球。

瑜珈墊除了具備緩衝性外，還有止滑效果，能夠穩定身體。

伸展滾筒為略硬的棒狀物，將滾筒抵住身體做伸展，就能提高伸展效果。亦可自己簡單動手做。

按摩球也可用網球替代。

上述道具都能在量販店的健康用品區購入。

不論是左側還是右側

照顧到全身的伸展操與按摩

伸展操及按摩具有改善血流、去除老廢物質，恢復疲勞、提升柔軟性以防受傷、改善姿勢等效果，亦能透過鬆弛身體、提高副交感神經，改善睡不好等症狀。

近年來，淋巴按摩、筋膜伸展等方法也備受注目。淋巴按摩是指幫助從毛細管滲出到細胞組織的空隙、含老廢物質的「淋巴液」流動的按摩法。

筋膜伸展則是提高包覆肌纖維的肌內膜、包住肌束的肌束膜、肌外膜等層層「筋膜」的彈力與平滑，使肌肉活動更順暢的伸展法。雖然沒上述方法那麼專業，不過只要遵守下列注意事項，本書所介紹的伸展操及按摩也能得到近似的效果。下面將針對上半身

• 下半身伸展操及上半身 • 下半身按摩等主題，分別介紹4種項目，每天都進行所有項目是最理想的。

按壓一點並活動關節

透過輕輕按壓感覺舒適的場所（穴道）並活動肌肉，能增加肌肉中的血流，使肌肉動作變順暢。

千萬不可用力按壓
用手指或道具進行按摩或是按壓穴道時，用力按壓可能會引起疼痛，必須注意。

朝心臟由遠到近按摩

按摩時，藉由從身體末端往內側按摩，能讓老廢物質順利排出，盡早恢復疲勞。

上半身伸展操

靜態伸展最重要的就是呼吸。所有項目都要用鼻子吸氣，再邊從口中慢慢吐氣20秒，邊進行伸展。花時間吐氣能活化副交感神經，獲得放鬆效果。4種項目做完一輪後，左右換邊再做一輪，共做2組。

雙手舉起，以左手壓住彎曲的右肘，接著一邊吸氣吐氣，一邊將右肘拉往左方，藉此擴大肩關節的可動域。可使身體向左側彎，進一步伸展肩胛骨周圍的肌肉。

舉起右手，一邊吸氣吐氣，一邊將右手伸往左斜前方。要意識到背部外側的肌肉伸展，將手伸得更遠一點。注意別讓右側臀部浮起來。

右手伸直，放在右側的地面上。
左手則繞過頭上，放在頭部右
側。接著一邊吸氣吐氣，一邊使
頭向左邊傾，藉此伸展頸部右
側。注意身體不要側彎。

從側面看

抬頭挺胸，盡可能將手臂
抬高。

雙手放在後方，十指交叉，並
伸直雙臂。背肌要打直，抬頭
挺胸，然後一邊吸氣吐氣，一
邊抬高雙臂。這時要注意不要
駝背。

下半身伸展操

所有項目都要用鼻子大大吸氣，再邊從口中慢慢吐氣20秒，邊進行伸展。

一旦掌握吐氣20秒的感覺後，不用看手錶也能做伸展操。4種項目做完一輪後，左右換邊再做一輪，共做2組。

雙膝立起，在仰躺狀態下伸直左腳，往正上方舉起。接著用兩手環繞膝蓋後方，在膝蓋伸直的狀態下一邊吸氣吐氣，一邊將左腳拉往胸前。

這個姿勢稍微有點複雜，不過對臀部的伸展效果相當好。

雙手抱膝拉往胸前

雙膝立起後，將左腳腳跟放在右腳膝蓋上。接著將右腳拉往身體，用兩手抱住右膝。一邊吸氣吐氣，一邊將右腳拉往胸前，不要駝背。

雙腳盤腿而坐，左腳向外打開並伸
直，腳尖朝上。接著右手向上伸
直，一邊吸氣吐氣，一邊將身體向
左彎，使左肘貼地。

腰部不動，只有腳伸往另一邊

上方的腳無法貼地的人，可稍
微彎曲膝蓋。

仰躺在地上，雙手向外張開。接
著抬起左腳，一邊吸氣吐氣，一
邊扭轉身體，使左腳倒向右側。
臉則面向左側，注意別讓左肩浮
起來。

上半身按摩

按摩時不要用力按壓，而是以輕輕按揉的感覺按摩。不要集中在一點上，最好按揉重點部位的周邊。不要暫停呼吸，要用鼻子吸氣，並從口中花時間慢慢吐氣。4種項目做完一輪後，左右換邊再做一輪。

舉起左手，以右手抓住腋下前側。接著用大拇指按壓左邊鎖骨的下方。一邊以輕捏的方式按摩，一邊朝上下左右稍微變換位置。

將伸展滾筒放在地上，身體仰躺在其上。雙手放在頸部後方十指交叉，使頭浮起來。接著雙膝立起，一邊朝上下左右方向慢慢移動身體，一邊挪動伸展滾筒的接觸位置。

雙腳盤腿而坐，端正姿勢，臉朝右
方。接著用右手指尖以搖動的方式
按揉左側鎖骨上部肌肉。在左側鎖
骨右端（靠近身體中央）突出的胸
鎖乳突肌要特別仔細按摩。

肋間肌是與呼吸有關的肌肉。透
過按揉肌肉，能讓呼吸順暢。

手指放在肋骨之間的空隙

身體仰躺在伸展滾筒上，使伸展滾筒
位在肩胛骨下方，雙膝則立起。接著
兩腋張開，挺起胸腔，盡可能擴大胸
廓。然後將雙手手指放在肋骨之間的
空隙，按揉肋骨之間的肌肉。

下半身按摩

使身體躺在按摩球或伸展滾筒上，慢慢挪動身體。按摩與伸展操不同，可長時間進行，但持續用力按壓會傷害肌纖維，造成疼痛及疲勞感，稱作「按摩後酸痛」。必須要注意。4種項目做完一輪後，左右換邊再做一輪。

仰躺在地上，雙膝立起。接著左腳往身體靠，在膝蓋內側夾一顆按摩球。然後慢慢彎曲伸展膝蓋，避免按摩球掉落。

側躺在地上，使身體左側在下，以左肘撐起上半身。接著右腳立起，使腰部懸空。然後在左大腿下方放一顆按摩球，使體重輕壓其上，以移動身體的方式使按摩球滾動。

雙腳盤腿而坐，接著左膝立起，用兩手的大拇指按壓小腿脛骨左側的厚實肌肉。由下往上慢慢改變按壓位置進行按摩。腳尖上下擺動效果會更好。

俯臥在地上，兩肘彎曲，撐起上半身。雙腳則稍微打開伸直，並立起腳尖，使腰部稍微浮起來。接著在左大腿前側放入一顆按摩球，以移動身體的方式使按摩球滾動。

伸展操與按摩
要每天持之以恆！

腳底伸展操與按摩——維持登山體格少不了腳底保養

使腳掌復位
改善步行方式的習性

山與人唯一的接點就是腳底（腳掌）。腳底除了是將向上推舉身體登山的「力量」傳達到地面的媒介，同時也擔任從地面接收「情報（是軟、是脆、是滑、是凹凸不平還是斜面的等）」的力學感受器角色。

實際上登山時都會穿登山鞋，不會打赤腳，因此重視挑選登山鞋的人很多，但是重視腳底保養的人卻很少。

其實，腳底保養比挑選鞋子還重要。可以說，看一個人的腳底就能得知其走路方式也不為過。因選錯鞋子、走路的習性而造成腳趾變形或腳底足弓（44頁）塌陷，恐會造成意外或受傷。因此認識腳底的功能，做好保養工作相當重要。

腳底力學感受器

位於腳掌的力學感受器。照片中的色塊部分有許多力學感受器分布。若這部分角質硬化，腳底感覺就會衰減。

常見的腳趾變形

浮趾

腳趾變形無法碰觸地面。不少人走路時會有啪噠聲。僅大拇趾出現浮趾的症狀也很常見。

木槌趾

腳趾向下變形，呈「く字型」。腳趾甲無法朝上，只能朝向前方。

小趾內翻

小趾往大拇趾側彎曲變形。容易併發小趾與無名趾一起側躺的「睡趾」。

拇趾外翻

大拇趾往小趾側彎曲變形。原因大多出在鞋子的壓迫，常會併發捲甲。

抓毛巾運動

造成浮趾等腳趾變形及低足弓等的原因，大多出在運動不足或是鞋子不合腳，造成腳趾抓力不足。只要增進腳趾的抓地力，就能獲得改善。

不過，因用腳過度造成的疲勞導致足弓塌陷，或是出現足底腱膜炎（腳跟痛、一走路腳心就會刺痛）症狀者，必須要讓腳休息，因此不用做訓練，只要按照下一頁介紹的油類按摩進行按摩即可。

訓練基準

頻率	每天
強度	寶特瓶 500 毫升
時間	3 組

2

坐在椅子上，在地板鋪上毛巾後腳踩在其上。另一端則用寶特瓶作為重物壓住。

1

腳跟不要浮起來，只用腳趾左右交互抓毛巾，將毛巾拉到腳邊。

油類按摩

腳底保養當中，最重要的就是油類按摩。小趾內翻、睡趾及木槌趾等腳趾變形的原因，除了鞋子尺寸太小以外，穿的鞋子太大時，腳為了避免在鞋內滑倒會刻意施力，腳趾也會因此變形。只要觀察腳底就能判斷鞋子是否合腳。每天進行按摩時，要檢查腳底有無長繭、魚眼及角質硬化，可如同照片所示進行「腳趾握手」，使腳趾與手指交錯，直至指根，同時也要檢查腳趾是否變形。

逐一活動腳趾

手指無法與腳趾交錯握手的人，就表示腳趾位置已經變形。可用手抓住相鄰的腳趾交互活動，擴展可動域。

彎曲整個腳趾

與腳趾握手，使腳趾做蹠屈及背屈動作，進行伸展。每天按摩就能改善浮趾、木槌趾及腳底足弓的症狀。

預防腳底乾燥

為預防腳底力學感受器的大敵——角質硬化，平日做好預防腳底乾燥的工作很重要。洗澡後可在腳底擦保溼乳液或塗油後按摩。腳趾變光滑後，比較容易進行腳趾握手。上述用品都能在藥粧店輕鬆購入。

踏青竹

拇趾外翻是常見於穿高跟鞋及前端窄尖鞋的女性的腳趾變形，即使穿像登山鞋般較大的鞋子，內側縱弓（44頁）塌陷的扁平足及走路時有足部面向外側、膝蓋往內收攏習性的人，重心會偏重在大拇趾側，腳在鞋內就會產生偏移，大拇趾受到擠壓後，就會產生拇趾外翻。

踏青竹可刺激腳底的縱弓，有助於改善扁平足，可搭配抓毛巾運動及油類按摩一起進行，每天約10分鐘。

▬▬ 刺激腳底的道具 ▬▬

市面上售有各式各樣刺激腳底的產品，從古早的簡樸青竹，到附突起、可刺激穴道的產品，應有盡有。

另外，因足底腱膜炎等而腳底疼痛的人，用了很可能會變本加厲，最好避免使用。

使用球來刺激橫足弓時，腳趾做伸張動作效果也很好。

亦可使用伸展滾筒。由於接觸腳底的面積較廣，可溫和刺激腳底。

NO PAIN NO GAIN
〜探討登山與肌肉疼痛〜

我常看到資深登山客笑著說：「以前登山後的隔天就會肌肉痠痛，最近過了2～3天才開始肌肉痠痛。這就是上了年紀的證據〜」其實這與上年紀無關，請放心。

肌肉痠痛的速度取決於運動的強度。年輕時不懂適合自己的步調，只知道不顧前後地登山，對身體造成極大的負擔，隨著年齡增長累積了經驗才了解自己的體力，懂得以適合自己的步調登山，這點反倒值得抬頭挺胸。

對平時不運動的人而言，或許只覺得肌肉痠痛令人痛苦，不過肌肉受到刺激受損了，經過恢復後，運動才會有效果。根據訓練的3原理之一「過負荷原理」，肌肉會痠痛就表示訓練有效果。

以前健身界有一句名言：「NO PAIN NO GAIN（沒有痛苦，就沒有收穫）」。這是好萊塢明星阿諾史瓦辛格常說的話，相當有名。即便在有效率的訓練法奠定後，早已不崇尚骨氣論的現代，這句格言仍然備受眾多訓練愛好家支持。

說起來，一度肌肉痠痛的部位經過幾週後就不會痠痛了，只要每月持續登山1～2次，應該就不會再出現激烈的肌肉痠痛。若每次登山肌肉都會痠痛得令人難受，很可能是登山頻率或者強度設定出問題，必須重新評估登山計畫。反過來說，若出現令人舒服的肌肉痠痛，就表示該登山計畫適合自己的體力。

無論如何都不喜歡肌肉痠痛的人，可以在登山後立刻泡冷水澡，藉由讓肌肉冷卻來減輕傷害，就能減輕肌肉痠痛。如果隔天有工作，想盡可能減輕肌肉痠痛，這個方法很值得一試。不過若是將登山當作訓練，就必須給予肌肉適當的傷害，因為減輕肌肉傷害可能會減輕訓練效果。更重要的是防止急遽的溫度變化，即所謂的熱休克造成血壓大幅波動。

不要一味地討厭肌肉痠痛，適度的肌肉痠痛是體力提升的基準，請積極樂觀地看待肌肉痠痛吧。

NO PAIN NO GAIN，也有經過一番努力才能看到的景色。登山與訓練兩者的確很相似。

維持登山體格的飲食

登山與營養——首先認識基礎營養學

在本章要來談從登山體格的飲食。

人為了生存，從食物所攝取的機能性成分，稱作營養素。

營養素各有其功能，但並非單獨發揮作用，而是透過各種作用的組合來發揮功能，因此沒有所謂登山專用營養素，必須要均衡攝取所有營養素才行。

食物中含眾多營養素，其中蛋白質、脂質及醣類被稱作3大營養素，能產生身體活動所不可或缺的能量，又名熱量素。加上維他命及礦物質則稱作5大營養素，再加上水分或膳食纖維就稱作6大營養素。

其他方面，近年來名叫植物化學成分的機能性成分及幫助消化的益生菌也備受注目。

蛋白質

英語是protein，其語源是希臘文的protas（最重要）。實際上，人體15～20%是由蛋白質所構成。另外，引發活體內化學反應的酵素，以及調節生理機能的賀爾蒙也是由蛋白質所生成。除此之外，蛋白質也是生命活動不可或缺的營養素，像是搬運氧氣的血紅素及免疫物質等。堪稱最重要的營養素。

肉類、魚、黃豆製品、蛋等。

脂質

脂質最大的特徵在於產生的能量之高。相對於蛋白質、醣類等其他熱量素每克產生4大卡熱量，脂質每克可產生9大卡熱量。

儲存在體內的脂肪除了可作為能量儲藏庫外，同時也兼具防衛體力的功能，像是在寒冷地帶維持體溫、緩和來自外部的衝擊等。

植物油、奶油等。

醣類

碳水化合物當中可分成兩類：人類不能消化、吸收的是膳食纖維。雖然醣類的能量產量比脂質少，但相較於其他熱量素，具有順暢供應能量的特徵。醣類也是大腦能量的來源，不過身體的攝取量有限，因此登山時必須定期攝取行動糧。

米飯、麵包、根莖類等。

打造登山體格的重點在於 構成素及調整素

要均衡
攝取營養素

營養素根據其機能可分成3類：成為能量的熱量素、成為身體材料的構成素及調整身體狀況的調整素，由於一種營養素具備複數種機能，因此分類大多會重複。舉例來說，蛋白質既是每克可產生4大卡熱量的熱量素，也是肌肉的主成分，亦是構成素。

登山時的行動糧以熱量素為中心來考慮，而以打造登山體格為重的日常飲食，則著重構成素及調整素。

構成素有蛋白質、脂質及礦物質（主要作為骨骼、牙齒及血液成分），調整素有維他命及礦物質（主要作為酵素的材料及電解質）等。

維他命

維他命是生命活動必需有機化合物當中人體無法製造，或是僅能製造微量，必須從食物中攝取的必需機能性成分的總稱。

維他命的種類五花八門，有作為輔酶與代謝有關的成分、與蛋白質結合構成身體的成分等，像是脂溶性維他命A、D、E、K，水溶性的維他命B群及維他命C等。

除了富含在蔬菜水果當中外，肉類、海鮮類、海藻類及堅果類等亦含有維他命。

蔬菜、水果等。

礦物質

構成人體的元素中95％為氧（O）、碳（C）、氫（H）、氮（N）4種，這些都是有機化合物。除了這4種元素外，剩下5％人體必需元素就稱作礦物質。

礦物質包括鈣等構成素，以及鈉等具備調整素作用的成分。最具代表性的礦物質有鈉、鉀、鈣、鎂、磷、鐵、鋅等，除此之外還有各式各樣的礦物質。這些都必須從食物中攝取才行。

牛奶、海藻類、貝類等。

水分

人體的60～70％為水分，水分不足會帶來各種弊害。輸送氧及營養的血漿90％為水分，因此若缺乏水分，血液就會變濃稠，使肌肉與大腦的運作下降。此外，也會提高中暑、腦梗塞及心肌梗塞的風險。

不僅如此，筋膜（111頁）的60％為水分，水分不足會降低筋膜的彈性，導致身體柔軟性降低。

膳食纖維

膳食纖維大致可分成水溶性膳食纖維及不溶性膳食纖維。

水溶性膳食纖維與食物混在一塊，具有延遲消化、抑制血糖上升及膽固醇的吸收等作用。水溶性膳食纖維亦為腸內細菌的營養活化好菌，具備益生元（129頁）的功效，透過成為腸內細菌的營養活化好菌。

不溶性膳食纖維能刺激腸道，促進蠕動。藉由增加糞便的分量來消除便祕，整頓腸內環境。

有效維持登山體格的機能性成分 —— 5 大營養素以外的重要成分

植物化學成分（又稱作植物生化素）乃是植物性食品的色素、澀液、苦味、澀味、氣味之根源的化學物質總稱。據說種類多達數千甚至超過 1 萬種以上，具有抗氧化作用、提升免疫力等各式各樣增進健康之效果。

最具代表性的植物化學成分就是多酚，除了下表之外，還有許多電視及報紙也相當注目的成分，例如可可多酚、咖啡多酚、薑黃所含的薑黃素及芝麻所含的芝麻素等。

植物化學成分當中，也有像薑所含的薑油（132 頁）一般加熱後變成薑烯酚，機能也跟著變化，以及像大蒜所含的蒜胺酸般切開後就變成大蒜素（138 頁），效果會提高的成分。調理時必須配合各成分的特性下工夫才行。

蔬菜中或許還含有未知的有效成分。

具代表性的植物化學成分

多酚

花色素苷
藍莓等的色素。具抗氧化作用、暗順應等。

異黃酮異黃酮
黃豆中含量豐富。可預防骨質疏鬆症等。

兒茶素
茶的苦味成分。具抗氧化作用、殺菌及抗菌作用等。

含硫化合物

大蒜素
大蒜、洋蔥的辣味成分。具殺菌作用及恢復疲勞之效。

異硫氰酸烯丙酯
山葵、芥末的辣味成分。具殺菌作用、提升免疫力等之效。

萊菔硫烷
富含在青花菜芽中。具提升免疫力等之效。

類胡蘿蔔素

番茄紅素
蕃茄中所含的紅色素。具強抗氧化作用。

β - 胡蘿蔔素
黃綠色蔬菜中所含色素。在人體內則變成為維他命 A。

葉黃素
黃綠色蔬菜中所含色素。可保護眼睛不受紫外線等傷害。

其他

辣椒素
辣椒的辣味成分。具殺菌作用、發汗作用、增進食欲等。

檸檬酸
梅乾、柑橘類的酸味成分。具恢復疲勞、增進食欲等之效。

黏液素
山藥及秋葵中所含的黏液成分。具保護黏膜、保濕效果等。

重新認識發酵食品

發酵食品是指藉由微生物作用使食材發酵，加工製成的食品。基於保存性與提升風味的目的，自古以來一直使用至今，現在因具有調整與免疫力關係密切的「腸內環境」作用而備受注目。

其中，已知優格的乳酸菌及雙歧桿菌作為益生菌，具有增加腸內好菌的效果，而納豆菌、酵母菌、麴菌及醋桿菌科等也同樣具有調整腸內環境的作用。

另外，成為益生菌能量來源的寡醣及水溶性膳食纖維被稱作益生元，現在有種名叫共生質療法被備受注目，即透過同時攝取益生菌與益生元得到更好的療效，市面上也售有各種產品。

自古以來發酵食品一直守護我們的健康。

益生菌	益生元
具有調整腸道菌群的好菌與壞菌平衡作用的細菌	成為好菌的餌食，可幫助增殖，抑制壞菌的成分
乳酸菌及雙歧桿菌等	**膳食纖維及寡醣等**

共生質

同時攝取益生菌及益生元是最理想的

可積極運用的運動增補劑

營養補給品是指營養輔助食品，根據使用目的大致可分成膳食補充劑及運動增補劑兩大類。

運動增補劑當中最普遍的就是咖啡因。運動前攝取咖啡因，具有溫存能量、不易感覺疲勞的效果。

藉由攝取肌肉中的蛋白質所富含的一種名叫支鏈胺基酸（BCAA）的胺基酸，就能預防運動時肌肉組織遭到破壞，運動後加快修復肌肉，登山時也有不少人常服用。另外，近年備受注目的則是透過直接攝取產生自 BCAA、名叫 HMB（β-羥基-β-甲基丁酸）的物質。左旋肉鹼也是胺基酸的一種，可促進脂肪燃燒。

這些都能在藥粧店及登山用品店購入。

營養補給品的分類

膳食補充劑	運動增補劑
指一般營養補給品。補充日常生活缺乏的營養素，以顆粒、膠囊、藥片等形式攝取營養成分	日常生活中很少有不足的情況，不需特地攝取，具有提升運動表現的機能性成分
維他命、礦物質、乳清蛋白等	**BCAA、HMB、左旋肉鹼、咖啡因等**

登山體格與飲食 — 以均衡的菜單打造登山體格

攝取能供給所有營養素的
均衡飲食

均衡飲食是攝取熱量素、構成素、調整素等所有營養素所不可或缺的。

早、中、晚三餐當中,不偏食、挑選多種食材食用很重要。可參考下方菜單範例,將主菜、副菜、水果、乳製品搭配出均衡飲食。

由於工作忙碌,中餐常點速食等外食的人,容易過度攝取醣類與脂質造成能量過高,或是蔬菜水果攝取不足而缺乏維他命及礦物質,因此最好在早餐及晚餐時截長補短,調整一天的攝取量。

若主菜是炒物類,副菜就改成不用油的涼拌菜,若早餐吃蛋,中午就吃肉,藉由改變調理方法與食品來達到理想的飲食。

水果
維他命與礦物質的供給來源。當令水果的營養價值高,容易選購。橘子的一天攝取量為2顆。

副菜
使用蔬菜、菇類、海藻等製成的配菜。可調整身體狀況。做成涼拌菜或湯品分量就會減少,容易食用。

乳製品
牛奶及優格等。富含使骨骼及牙齒強壯的鈣質。牛奶的一天攝取量約200毫升。

主食
米飯、麵包及麵類等,是作為身體能量的醣類之主要供給來源。千萬不可以酒精取代主食。

主菜
使用肉類、魚、蛋、黃豆製品製成的主要菜餚。富含蛋白質等構成素。

一邊想像登山與訓練

一邊用餐

人體是由自己吃下的食物所構成的。不管進行再怎麼嚴苛的訓練，只要飲食不均衡，就無法打造理想的登山體格。

另外，別忘了不論是身體活動還是心臟及大腦活動的能量，都是從食物中所獲取的。登山也好，訓練也罷，都無法與飲食分開考慮。

雖然不著像運動員那樣節制，不過用餐時可以一邊想像自己登山時的模樣，一邊意識到現在吃下的食物在體內會發揮何種作用，產生何種效果。這麼一來，自然就能養成注意食物的習慣。當然若是基於恢復精神的目的，吃垃圾食物或甜點也沒問題。不過，若只是渾渾噩噩、機械性地用餐，就無法養成打造好體格的飲食習慣。

重度訓練前後

別忘了攝取營養

攝取均衡飲食後，只要在重度訓練前攝取醣類即可，輕度訓練可以不用。不過為避免血糖值急速上升，最好不要吃甜食，飯糰等最好在訓練前30分鐘食用。

重度訓練之後，身體為填補枯竭的能量，肌肉中的蛋白質可能會遭到分解。為避免發生這種事，訓練後可稍微攝取醣類。另外，為恢復受傷的肌肉，攝取蛋白質也很重要。

藉由用餐與休息讓身體恢復，
也是訓練的一環

提高免疫力的飲食 — 提高免疫力，增進防衛體力

不輸給細菌的強健體魄
從調整腸內環境開始

壓力、運動不足、飲食失衡、睡眠不規律等生活習慣的紊亂，是造成登山必備的防衛體力之一——免疫力（16頁）降低的一大原因。想要提高免疫力，改善生活習慣，調整自律神經（85頁）的平衡才是最佳捷徑。其中又以改善飲食生活及調整腸內環境最為重要。

腸道內匯集了許多免疫細胞，能與自外部入侵的病原菌及病毒作戰，這時讓腸道免疫機能活性化的就是腸內細菌中的好菌。最好有意識地攝取乳酸菌、雙歧桿菌、膳食纖維及寡醣等。另外，積極攝取用作免疫細胞材料的蛋白質、活性化不可或缺的維他命A、C、E（王牌）以及透過飲食溫暖身體，也能提高免疫力。

提高免疫力的食材

酪梨

富含具抗氧化作用的維他命E。維他命E存在於細胞膜，可防止細胞氧化，可說是維持美肌與年輕的維他命。亦富含可降低膽固醇的油酸等不飽和脂肪酸。

紅椒

富含維他命A、C、E，是生吃熟食都好吃的食材。維他命C用於生成膠原蛋白，能強化皮膚與血管，防止細菌與病毒侵入。另外，亦與排除進入體內之病毒的白血球活性化有關。½個甜椒就能滿足一天所需的維他命C攝取量。

鰻魚

除了富含優質蛋白質及脂質外，亦富含維他命A、B_2、D、E及鈣質。維他命A能強化鼻、喉、消化道等的黏膜，是打造不易受到細菌及病毒感染身體的營養素。另外亦與視覺的暗順應有關。

優格

含各式各樣營養素的均衡食材。乳酸菌用於使鮮奶發酵製成優格，是打造健康的腸內環境所不可或缺的。乳酸菌作為腸內好菌，能抑制壞菌增殖，具通便及改善肌膚乾燥的效果，同時也具有提高免疫力、預防大腸癌等效果。

薑

生薑所富含的薑油是薑的辛辣成分，具有超強殺菌力。另外，薑油經加熱後會變成可促進血液循環的薑烯酚，在感冒初期相當有效。

薑炊飯

雙重薑力讓你遠離感冒

這道食譜是將薑泥與白米一起炊煮，
然後在煮好的飯上擺上薑絲，可充分品嘗薑的風味。
藉由雙重薑力使血液循環順暢，從體內溫暖身體。

材料〈方便製作的分量〉

白米…2杯
日式高湯…2杯
薑泥…1大匙
薑絲…適量

A
・薄口醬油…2大匙
・味醂…1大匙
・酒…1大匙
・鹽…1小撮

作法

備料
白米洗淨後瀝乾水分，倒入電子鍋，接著倒入日式高湯，浸泡約30分鐘。
❶ 加入薑泥及 **A** 料，稍微攪拌後按下煮飯鍵。
❷ 飯煮好後盛到碗內，擺上薑絲裝飾。

薑以小包裝分裝冷凍保存

即使冷凍也不走味的薑，用剩部分可以小包裝分裝，冷凍保存。

將薑削皮後、切碎、切絲或是磨成泥，再用保鮮膜將方便使用的分量包起來，放在金屬托盤上冷凍。待完全冷凍後，再連同保鮮膜放進夾鏈袋冷凍保存即可。加熱調理時，不需解凍即可使用，相當便利。

洋風蕃茄鍋 ～佐希臘優格～

佐以凝聚營養的希臘優格

讓優格在鍋裡融化後享用，不僅增添滑順口感，
吃到最後也不膩口。
優格瀝出的乳清能軟化肉質，可留下來善加運用，不要丟掉。

材料〈2人份〉

優格…200克
鹽…⅓小匙
優格瀝出的
水分（乳清）…¾杯
雞腿肉…½片
培根片…2片
青花菜…½顆
鴻喜菇…1包
洋蔥…½個
蕃茄罐（整顆蕃茄）…1罐
橄欖油…1大匙
大蒜…1片

A
・雞湯塊…1個
・奧勒岡葉…½大匙
・蕃茄醬…2大匙
鹽、胡椒…少許
甜羅勒…裝飾用少許

作法

備料
・將篩網放在攪拌盆上，鋪上廚房紙巾後
倒入優格，放進冰箱約3小時瀝乾水分。
・在瀝乾水分的優格加鹽攪拌均勻，乳清
則取¾杯（不夠可加水調整）。

❶雞腿肉、培根及蕃茄切成略大的一口大
小。大蒜切成薄片，洋蔥則切成1公分寬
的片狀。
鴻喜菇切除根部，與青花菜一起剝成小
束。
❷鍋內倒入橄欖油，放進大蒜，以中小火
炒香後加入雞腿肉及洋蔥。
❸不時將雞腿肉翻面煎至整體變色後，再
加入培根、青花菜、鴻喜菇、乳清、蕃茄
及**A**料，使蔬菜與雞肉燉煮至熟透。
❹以鹽及胡椒調味，最後加入鹽味希臘優
格，擺上羅勒葉。

簡單便利的希臘優格

濃縮的優格保持原
有的清爽酸味，多了
濃郁的層次感，吃起
來更順口。亦可用來
取代鮮奶油或乳酪。
若只想製作少量希臘
優格，也可以使用咖
啡濾紙及濾茶網。

盡情品嘗「營養的寶庫」酪梨

酪梨果肉的20％為脂質，素有「森林的奶油」之稱。
黏稠滋味濃郁的酪梨加上辛辣刺激的辣味相當美味，
是一道只需切碎攪拌就完成的墨西哥料理。

材料〈2人份〉

酪梨…1個
奶油乳酪（膠囊球裝）…2個
玉米片…適量
香菜…適量

A
・洋蔥…⅛個
・醋漬墨西哥辣椒…¼根
・大蒜…½片
・鹽…½小匙
・萊姆…¼個
・胡椒…少許

作法

❶ 將酪梨去掉皮及種籽，萊姆擠出果汁備用。洋蔥、醋漬墨西哥辣椒及大蒜全都切成碎末。
❷ 將酪梨、奶油乳酪及**A**料放入攪拌盆內，邊壓碎邊將材料攪拌均勻。
❸ 盛裝到盤子上，放上玉米片及香菜。

＊若買不到醋漬墨西哥辣椒，
也可用青辣椒或塔巴斯科辣
椒醬代替。

酪梨要帶籽保存

酪梨若無法一次使用完畢，為避免變色，可保存帶籽部分的酪梨。另外，在切面塗上檸檬汁、醋或橄欖油等，可延遲變色。然後用保鮮膜將表面完全包起來，盡量避免空氣跑入，再放到冰箱的蔬果室保存。

不過切開後的酪梨無法長期保存，最好盡快使用完畢。

甜椒咖哩鑲肉

賞心悅目的鮮豔色彩，兼顧營養與美味！

甜椒填入肉餡後經過煎煮，就完成一道色彩鮮艷又可愛，
肉厚有嚼勁且多汁的料理。
咖哩的辛辣香很下飯，是道分量十足的菜餚。

材料〈2人份〉

豬牛混合絞肉…120克
洋蔥…¼顆
甜椒…1個
麵包粉…2大匙
牛奶…1大匙

A

・蛋液…½個
・鹽、胡椒…少許
・咖哩粉…⅔大匙

麵粉…適量
沙拉油…1大匙
蕃茄醬…依個人喜好

作法

備料

・將麵包粉泡在牛奶中。

・將洋蔥切成碎末。

・甜椒切掉上方的蒂頭部分，挖除種籽，接著橫切成兩等分。蒂頭部分稍後會一起煎，先放在一旁。

❶在盆內放入豬牛混合絞肉、洋蔥、泡過牛奶的麵包粉及 **A** 料，充分攪拌至產生黏性。

❷在甜椒內側灑上一層麵粉。

❸將步驟❶的肉餡填入甜椒內。

❹在平底鍋內倒入沙拉油，將步驟❸放進鍋內以中火煎至表面略焦。接著翻面同樣煎至略焦。

❺接著放入甜椒蒂頭部分及 2 大匙水（分量外），蓋上鍋蓋以小火加熱 5 分鐘。

❻盛裝擺盤，依個人喜好淋上蕃茄醬。

甜椒與油相當搭配

甜椒肉質比青椒厚且甘甜，可做成沙拉或直接食用，甜椒所富含的β–胡蘿蔔素及維他命E屬於脂溶性維他命，因此以油調理能提升吸收率。另外，透過慢慢加熱也能增加甜椒的甘甜。

鰻魚與醋漬小黃瓜

清爽享用活力來源鰻魚

鰻魚大多以蒲燒方式料理或做成蓋飯食用，
「涼拌烤鰻魚」則是鰻魚搭配醋漬小黃瓜，
醋漬小黃瓜的清爽酸味與滋味濃厚的烤鰻魚譜成絕妙的滋味。

材料〈2人份〉

蒲燒鰻魚…60克	蘘荷…1個
酒…1小匙	鹽…1小撮
小黃瓜…1根	

A
- 醋…2大匙
- 糖…1大匙
- 日式白高湯…1小匙

作法

備料
- 小黃瓜去蒂頭，對半縱剖，斜切成薄片後加鹽醃漬，並瀝乾水分。蘘荷也是同樣的切法。
- 將 **A** 料攪拌至糖完全溶解。

❶ 將鰻魚切成2公分寬，放在鋁箔紙上灑上酒，以小烤箱加熱5分鐘。

❷ 將小黃瓜、蘘荷與 **A** 料一起拌勻。

❸ 將步驟❷擺盤後，再擺上鰻魚。

用蒲燒鰻魚輕鬆製作夏天的精力源

作為日本夏季美食代表的鰻魚富含維他命A，一串蒲燒鰻魚就能滿足一天的攝取量。蒲燒鰻魚已有調味，是方便料理的一道菜。另外，購買時附贈的山椒不僅能襯托鰻魚的風味，還有幫助脂質多的鰻魚消化的效果。山藥及秋葵所富含的黏液素也能幫助鰻魚消化，建議一起搭配食用。

恢復疲勞的飲食

藉由飲食迅速消除疲勞

享受美味又能攝取維他命 B₁ 及檸檬酸

登山或訓練時受傷，原因大多出在過度訓練。為了防患於未然，對疲勞擁有明確的主觀感覺很重要。最好養成好好傾聽日常感受到的疲勞感的習慣，諸如無法消除疲勞、沒有幹勁、身體疲倦等。

若對疲勞感置之不理就會變成慢性疲勞，不僅免疫力會下降，也會提高感染傳染病的風險。請多加注意。

首先要充分睡眠與休息，同時改善飲食生活。要經常考慮營養均衡的菜單。重點在於充分攝取肌肉的主要原料蛋白質，以及肌肉合成與能量代謝不可或缺的維他命 B 群。除此之外，最好積極從飲食攝取天門冬胺酸及檸檬酸等能有效恢復疲勞的營養素。

恢復疲勞的推薦食材

蘆筍

富含一種名叫天門冬胺酸的胺基酸。天門冬胺酸能分解運動產生的代謝物乳酸，促進新陳代謝，因此能幫助恢復疲勞，滋養強壯。由於天門冬胺酸怕熱，注意別過度加熱。

豬肉

主要成分為優質蛋白質與脂質。亦富含可分解醣類、製造能量的維他命 B₁。若維他命 B₁不足，就無法順利轉換能量，乳酸等代謝物就會囤積，使身體容易疲倦。維他命 B₁為水溶性，易溶於水，同時具備怕熱的性質，調理時需要多下工夫。

蜂蜜

主要成分是果糖與葡萄糖。消化吸收快，能立刻代替能量，具有恢復疲勞之效。保管時，由於放到冰箱會變白混濁且結晶化，最好密封起來，放在陽光照射不到的場所常溫保存。

梅乾

梅乾的酸味來源檸檬酸與醣類代謝有關，能促進恢復疲勞。另外，還能提高唾液及胃液等消化酶的分泌，增進食欲。甚至光是看到梅乾，就會條件反射開始分泌唾液。

大蒜

大蒜的香味成分大蒜素具有強抗氧化作用，是備受注目的植物化學成分之一。在體內能與維他命 B₁一起提高能量代謝，促進恢復疲勞。透過切、碾碎等方式，可發揮更好的健康效果，不喜歡大蒜強烈味道的人可以不用切直接加熱，這樣就能抑制蒜味。

恢復疲勞食譜 ①

黑醋煎豬肉

恢復疲勞的招牌食譜

豬肉 × 醋 × 蜂蜜三者搭配，是最適合用來恢復疲勞的一道菜餚。
嚼勁十足的煎豬肉淋上含黑醋的鹹甜醬汁，
只要掌握調理的訣竅，就是道簡單不失敗的食譜。

材料〈2人份〉

豬排用豬里脊肉…2片
鹽…¼小匙
胡椒…少許
麵粉…適量

A
・醬油…2大匙
・酒…2大匙
・味醂…2大匙
・黑醋…2大匙
・蜂蜜…1大匙

配菜用蔬菜…適量
沙拉油…1大匙

作法

備料
・用菜刀在豬肉的紅肉與脂肪間每隔3公分切筋，翻過來反面也同樣切筋。
・將 **A** 料混合均勻（複合調味料）。
❶在豬肉的兩面抹上鹽與胡椒，再灑上一層麵粉，然後將多餘麵粉拍掉。
❷平底鍋內倒入沙拉油後，放入豬肉後再開火。
以中火將豬肉煎至焦黃後翻面，反面同樣也煎至焦黃。
❸將豬肉起鍋，稍微擦掉平底鍋內的油分後，倒入複合調味料稍微煮沸。
❹待醬汁收汁到剩原來一半的量時，將豬肉倒回鍋中，與醬汁融合。
❺在盤子上盛裝配菜與豬肉。

煎肉時要冷起動

先在加油後的常溫平底鍋放入食材後再開火，使溫度逐漸上升的調理方法，稱作「冷起動（cold start）」。相較於加熱平底鍋後再放入食材的調理法，較不易出現焦黑及濺油等失敗情況，也能將肉類或魚類煎得柔軟多汁。

梅干芝麻炸雞

用梅乾讓平常的炸雞升級

調味雖然簡單，但梅乾使炸雞風味更有深度。
用不分男女老幼、眾所喜愛的炸雞，
讓全家人吃得津津有味又恢復疲勞！

材料〈2人份〉

雞腿肉…1片（250克）
A
・梅乾…2顆
・醬油…½大匙
・酒…1大匙

白芝麻…1大匙
麵粉…2大匙
太白粉…2大匙
沙拉油…適量
檸檬切塊…2塊

作法

備料
・雞腿肉切成稍大的一口大小。
・梅乾去籽，用菜刀切成碎末。
❶將雞腿肉放進**A**料按揉，使之入味，放置30分鐘。
❷依照麵粉、太白粉、白芝麻的順序加入，每次加入都要充分攪拌均勻。沙拉油加熱至180度後放入雞腿肉油炸，途中一邊翻面一邊炸約5分鐘。
❸盛裝到盤子上，旁邊擺上檸檬。

用梅乾醃肉

梅乾所含的檸檬酸除了具有恢復疲勞的營養效果外，亦有消除肉類及魚類的腥味，軟化肉質的效果。不僅能直接食用，還能運用其鹹味來代替調味料。

另外，梅乾與油、糖混合後能中和酸味，使味道變柔和。

恢復疲勞食譜 ③

蜂蜜漬堅果

療癒疲勞的甘甜與口感

只要將什錦堅果泡在蜂蜜當中，味道就會變高級。
一顆顆直接食用也很好吃，亦可搭配乳酪一起當作下酒菜，
或是佐甜點品嘗，享受各種變化吃法。

材料〈方便製作的分量〉

無鹽綜合堅果…100克　蜂蜜…適量

作法

❶在平底鍋內倒入無鹽綜合堅果，以小火不時翻動烘烤約5分鐘。
❷在乾淨的瓶內倒入烘烤過的堅果，再倒入蜂蜜至快淹沒堅果。

讓人念念不忘的美味！

＊約浸泡兩天就可以食用，要長期保存的話，空瓶需事先煮沸消毒後再使用，放在陽光照不到的場所常溫保管。

佐冰淇淋吃也很棒

蜂蜜漬堅果搭配冰淇淋堪稱最強的甜食組合。透心涼的冰淇淋、蜂蜜的甘甜，以及堅果酥脆的口感。三者相輔相成，譜出美妙的和弦，是讓人吃了還想再吃的危險滋味。最適合當作特別時刻的犒賞。

此外，搭配優格或蘇打餅也很好吃。

炸大蒜

見識整顆大蒜的威力！

將整顆大蒜下鍋油炸，
被外皮包覆的蒜肉炸得熱呼呼的，口感如同馬鈴薯。
單純簡樸，沾鹽享用就是一道下酒菜。

材料〈2人份〉

大蒜…1顆
沙拉油、橄欖油、芝麻油等
喜歡的油…適量
鹽…適量

作法

❶將大蒜的外皮剝掉一層後，為防止破裂，用牙籤等在每瓣蒜頭刺個小洞。

❷在小鍋子或平底鍋內放入大蒜。倒入油直到快淹過大蒜，以160度油溫加熱大蒜（小顆大蒜約5分鐘）。

❸食用時剝去外皮，沾鹽享用。

炸油還可以繼續利用

為避免浪費油，最好使用小型有深度的牛奶鍋來油炸。炸好的油會吸收大蒜風味，可以拿來活用，不要丟棄。若是使用沙拉油或橄欖油油炸，最適合拿來作為調味汁或淋在義大利麵上。若是使用芝麻油，可以用來炒菜。與豬肉絲及切塊蔬菜等一起炒，就是一道恢復疲勞效果好的菜餚。

蘆筍香腸牛奶湯

恢復疲勞食譜⑤

以溫暖的熱湯補充元氣

省去汆燙蘆筍的步驟，一鍋到底就能完成的湯品，
不費工，適合忙碌的早晨。來碗濃稠料多的湯品，
不僅能溫暖身體，而且營養滿分，也能滿足肚子。

材料〈較多的2人份〉

蘆筍…5根	牛奶…1杯
維也納香腸…5條	水…3杯
洋蔥…¼顆	麵粉…1大匙
通心粉…70克	奶油…10克
高湯粉…1大匙	鹽、胡椒…少許

作法

備料
・蘆筍備料（參照右文）完成後切成3公分長。香腸斜切成3等分。洋蔥切成薄片。
❶鍋內放入奶油，加入香腸與洋蔥，以中火炒至洋蔥軟化。
❷加入麵粉，炒至整體混勻後再加水。
❸待水沸騰後撈掉浮沫，加入通心粉及高湯粉。依照通心粉煮的時間以稍弱的中火加熱。
❹加入蘆筍及牛奶，煮滾後以鹽及胡椒調味。

蘆筍用削皮器削皮

蘆筍莖的下方部分很硬，最好切掉2公分長。接著將切口上方3～4公分處用削皮器削皮後，再切成方便食用的長度。

另外，備料完成的蘆筍可加入少許鹽汆燙，再放到冰箱或冷凍庫保存，使用時相當便利。

監修・著　芳須 勳

編輯	山と溪谷社 山岳図書出版部
	遠藤裕美
照片	中村英史
	矢島慎一
	芳須 勳
	阿部 健
版型	三上優美
服飾協力	Columbia Sportswear
營養・食譜監修	shiho
料理造型	Norimaki
	SHIMAKO
封面插畫	東海林巨樹
內文插畫	山口正児
	芳須 勳
裝幀設計	赤松由香里（MdN Design）
設計	吉田直人
本文 DTP	ベイス

登山體能訓練營

出　　　版／楓葉社文化事業有限公司
地　　　址／新北市板橋區信義路163巷3號10樓
郵 政 劃 撥／19907596 楓書坊文化出版社
網　　　址／www.maplebook.com.tw
電　　　話／02-2957-6096
傳　　　真／02-2957-6435
監　　　修／芳須勳
作　　　者／芳須勳
翻　　　譯／黃琳雅
責 任 編 輯／王綺
內 文 排 版／洪浩剛
港 澳 經 銷／泛華發行代理有限公司
定　　　價／380元
出 版 日 期／2021年7月

國家圖書館出版品預行編目資料

登山體能訓練營 / 芳須勳作；黃琳雅翻譯.
-- 初版. -- 新北市：楓葉社文化事業有限公
司, 2021.07 面；　公分
ISBN 978-986-370-298-6（平裝）

1. 登山 2. 運動訓練 3. 體能訓練
992.77　　　　　　　110007246